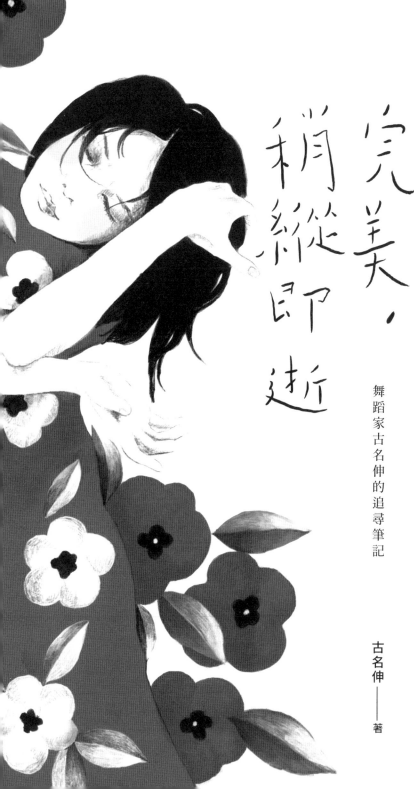

完美，稍縱即逝

舞蹈家古名伸的追尋筆記

古名伸——著

# 第一幕

## 跳舞的人

# 第二幕

## 創作與即興

# 第二幕

## 純真年代

# 第四幕

## 人生行旅

推薦序

# 真正的功夫

舞蹈空間舞團藝術總監　平珩

朋友都暱稱古名伸，古古。我們倆相識超過三十年，曾一起「輕狂」！

古古很愛泡溫泉，一聽我說起去綠島泡「海水溫泉」，立即化嚮往為行動，相約結伴探訪。我們都不會騎摩托車，所以刻意選擇住在離溫泉最近的「國民旅舍」，在清晨五點，冒著微雨，端著三合一熱咖啡，步行到海邊的溫泉池。

我們和大大小小的陌生人一同泡溫泉看日出，不管別人來來去去，我們安心地待在池裡。泡得過熱了，就走進海水裡浸一浸；累了就躲在池子的一角瞇一下。五個小時後，覺得泡夠了，決定提前離開綠島，回到台東。

多出來二天的行程要往那裡去呢？不如去租個車走走吧！租車公司很抱歉地說，只剩下一輛小小的**March**了，殊不知這正合我們意，路不熟悉，小車應該會比較好開吧？既已去過海邊，接著就朝地圖上的山路前行！

我們一邊欣賞滿是翠綠的景致，一邊納悶：「沿路的路標怎麼都有數字，而且數字越來越大？」終於終於，我們來到一處認識的地方了，洞口的大牌寫著：「埡口隧道」，天啊！原來我們已經糊里糊塗地跑到標高二七二二公尺的南橫最高點！

下山途中，看到在山坳中的利稻村是那麼美麗，忍不住就停下來住宿品味一番。睡前免不了談談國家大事、論舞說憂，晚上也因此睡得極不安穩，朦朦中聽到窗外的大雨下得嘩啦啦。清晨擔心雨勢不歇，決定早些上路，小小的車在大雨滂沱中驚險蜿蜒，下得平地沒多久，就聽說利稻坍方了！

看古古這本書，就好像經歷了我們多年前那趟台東的「壯遊」，跟著這樣一位「非典型」、隨興、順勢而為的朋友去旅行，可以看到無法預計的風

景，也可以看到一個完全不同的舞蹈世界。她說身體，說動作，也說許許多多與舞蹈的相關事。

對於體制及制度，她微微嘆息，自問自答地尋找解決之道；提到與舞蹈最貼近的地板與音樂時，她有著那因歷盡滄桑而生的強烈情感；她有好多非跳不可的理由，但也對「沒有完美」這件事有著透澈的領悟！她早因舞蹈走遍大江南北，在眾人還不知北極光的時代，就和在「理想國」工作的藝術家交手。她的「純真年代」充滿異樣的活力，雖然她還在想「回頭是岸」的問題，但我想，無論會不會跳舞，愛不愛舞蹈，古古的筆記好像都能挑動到你的舞蹈神經！

推薦序

# 四肢發達，頭腦必不簡單

## 國立臺北藝術大學榮譽教授　邱坤良

萬般皆下品，唯有讀書高的傳統社會，成天打球、跳舞、練體育的人，往往被賦予「頭腦簡單、四肢發達」的負面評價。現代社會價值觀趨向多元，許多刻板印象逐漸打破，傳統的知識學習雖仍是主流，不只打球、跳舞、練體育的人獲得肯定，打電玩、當網紅，都能闖出一片天。

古名伸是我在國立藝術學院──臺北藝術大學的同事，大家都親暱地叫她「古古」。她自幼習舞，小小年紀就知道自己的一生將以舞蹈為志業，算是舞蹈界的神童了。她在國內外受完整舞蹈科班訓練，一步一步成為臺灣當代重要的舞蹈家。她從一九九二年起倡導接觸即興，強調不設立場，能因地制宜，沒有預先設定的舞步，想怎麼跳，就怎麼跳。一九九三年成

立的「古名伸舞團」，算是接觸即興的台灣本舖了。

古名伸另一個被藝文界稱頌的是她始終站在舞台上，不斷地編舞、跳舞。

一般而言，舞者的舞台表演「壽命」不長，許多舞者出身的舞蹈家都是跳幾年舞之後轉成編舞家。古名伸就像她的姓氏一樣，是「現役」最資深的中古舞者。

我知道古名伸是「舞」林高手，但不知道她文筆甚佳。她的文集《完美，稍縱即逝——舞蹈家古名伸的追尋筆記》著實讓我嚇了一跳。這本「追尋筆記」分為〈跳舞的人〉、〈創作與即興〉、〈純真年代〉、〈人生行旅〉四幕，古名伸以清晰爽朗的筆調，思考舞蹈的核心意義，對比它與其他藝術的同異、關係，述說即興舞蹈的創作與藝術特點，主張身體舞動時就成為藝術作品，能夠表達思想與理念。追憶似水年華的同時，她也不忘「白頭宮女話當年」，不斷返回自己堅持的單純初衷。

古名伸認為舞蹈人的生命中總有一種核心清楚的質素。身為專業舞者，她

不追求明星光環，她推廣接觸即興，致力將充滿抽象性，卻類似視覺印象的直覺傳達給觀眾；身為舞蹈教育者，她欣賞各種境界，帶領學生「練舞功」，探求身體這個物質的「心靈」；她坦然面對身體的變化、傷痛，以及創作時面臨的焦慮，把跳舞當成一件快樂的事。

雖然佛家稱身體為「臭皮囊」，奉勸世人莫執著於身體感受，要重視心靈的轉化、提升，以求達到真正離苦得樂。古名伸卻認為手舞足蹈本就是人與生俱來的本能，而跳舞也是一種向內探求的修行，是「自律和覺察的道路」，舞蹈動作不僅要手腳並用，更要身心合一，觀察自己的身體經驗；她深知跳舞要遵守紀律，並且待人著想，建立自我與他人的和諧關係；在舞動的間隙裡，掌握吸氣與吐氣的交替；在周遭的變化裡，體會自己映照的情緒。此外，舞者也需恆常精進，不斷反覆練習，挑戰身體極限，最終雕刻出充滿思考的身體。

也許跟從小立志當舞蹈家的宏願有關，古名伸有一套「國民身強體健，自會成為國強之本」的舞蹈救國論：跳舞能強健體魄，幫助氣血循環。人一

運動，血液循環增加了，頭腦就會比較清楚，心情也會變好，辦事也有效率，社會因此可以更和諧。

古名伸的舞蹈視野，實為尼采舞蹈觀的體現。十九世紀尼采透過查拉圖斯特拉之口，聲稱舞蹈是神聖崇高的藝術與思想，並宣揚信仰「會跳舞的上帝」、「以頭腦跳舞」，修正了十七世紀上半葉以來身體一直被排除在思考主體之外的論點。

古名伸謙稱自己無法在語言文字的世界，談論舞蹈這種「非語言藝術」，但這本文集許多宛如縮時攝影的片段，將創作的過程、舞者的生命，濃縮於小塊篇章，樸實的文字則讓舞蹈接上了地氣。從她的描寫，我們看到舞蹈人內心纖細、思緒也特別清明，讓人不由得感佩「四肢發達，頭腦必不簡單」！

推薦序

# 跟完美接觸即興

國立臺北藝術大學戲劇系教授　鍾明德

古名伸是臺灣最知名的編舞家之一，以接觸即興的狂熱份子聞名於世。

在北藝大和舞蹈圈中，大家都暱稱她「咕咕」（KuKu），我也照著叫了許多年，跟她偶而也會坐下來聊個幾句葛印卡老師和印度大金塔，但是，說真的，隔行如隔山，直到拜讀完《完美，稍縱即逝》，我才驀然發現自己完全錯過了一個臺灣最真實、自然而精采的散文家。

《完美，稍縱即逝》分成四幕：第一幕講舞蹈人天真齊一的特質，和編舞家飛蛾赴火的悲哀，連舞蹈教室的地板都拿出來歌頌一番。我邊讀邊心裡說：「喔，以小見大，思路很清楚欸。」

第二幕漸入佳境，談KuKu最拿手的「接觸即興」。這是她的最愛，雖九死而不易初衷，讀起來真的有股「風蕭蕭兮易水寒」的「天將降大任於舞蹈人也」。

第三幕講我們共同的一九八○年代——皇冠小劇場、小劇場運動、台灣解嚴、兩岸交流、還我土地、還我母語、還我河山（環保啦，不是毋忘在莒）——KuKu很詳實地在時間海灘撿回來幾顆晶瑩剔透的貝殼，包括沒有多少人會記得的香港黑匣子演出的《重：重，力／史》，以及其中李銘盛值得記下一筆的「破壞性觀眾參與」。但是，說實話，我看得津津有味的還是〈離島記〉這種跟大時代似有緣又無份的個人小品演出，展現了KuKu舞蹈家和散文家難得的美德與幽默感：

軍艦離開港口後，我站在甲板，一邊揮手一邊把花環丟向漸行遠去的岸邊，衷心希望有一天能再回去。至今數十個年頭已過，我沒有再回去過，就像所有的一切，都回不去了。

第四幕，最後一幕，進入高潮戲了，也是我的最愛：「深刻」、「夢境」、「Miramu」、「買地」、「鎖骨」、「三奶奶」、「泡澡」——好像KuKu把積了半個世紀的肺腑之言，全都在這最後的篇幅豁出去與(讀者接觸即興，潑墨與留白皆躍然紙上。讀者必須自己去細細品味才能珍惜這人間拾貝、藝壇流芳⋯

深刻，因為把心與力氣用進去

深刻，因為貨真價實地交手過

深刻，因為無可取代

深刻，因為全心付出

深刻，因為感到無私地給予

深刻，因為幾乎做不到卻勉而為之

深刻，因為至高的快樂與最深的痛苦

深刻，因為滴水穿石的刻畫

在這持咒似的溫柔與堅持中，我彷彿瞥見了真正的KuKu⋯某個稍縱即逝

的完美。編舞家和散文家都不可能是個若無其事的人。

最後，也是我讀完《完美，稍縱即逝》之後的體悟：閱讀KuKu千萬不能快，最好是泡杯烏龍——泡個溫泉更好，她說——似有心又無意地翻開這個稍縱即逝的完美，一個字一字地讀下去，黃昏緩緩地垂掛下來，就像跟KuKu在永恆中接觸即興一般。

自序

# 我是一個跳舞的人

古名伸

我是一個跳舞的人。如果要我做自我介紹的話，這個說法應該是最貼切的身分表明。在我的舞蹈世界裡，最需要的是身體的實踐，創作的分享，以及經驗的傳遞，這三者形塑了我對舞蹈需要的完整場域。我們跳舞的人，大都是用身體思考事情的，例如看到事情、聽到聲音，身體自然有反應，與外界的應對進退也有一套自己的身體邏輯。以我自己來說，我經常聽到音樂時，腦子就出現了舞蹈的畫面，看到事情或和人互動，也能立刻感受到身體當下的反應，你要說是職業病也不為過。但是每個人都只能做自己，擁有的經驗也只是自己的經驗，我不太確定其他人又是如何對外界產生反應的，而我的人生觀、世界觀是從這裡開始的。

文字書寫向來不是我的習慣，雖然在初文青時期動不動就寫一些簡單詩文，抒發心裡的感動，但從來沒跟人分享過，卻不知表演藝術雜誌社的總編家齊和主編珮瑤打哪裡來的靈感，竟然邀請我自二○一一年初開始為《表演藝術雜誌》寫專欄。剛開始請我寫一年，等第二年都過了幾個月卻沒人提及續約的事，我還去信問，要我繼續寫下去嗎？就這樣，沒有約定，沒有邊際，一寫竟然寫了七個年頭。特別要感謝家齊和珮瑤，要不是他們，我這麼懶的人怎麼會在每個月初就像怕功課遲交的小孩般，再怎麼樣都要擠出時間來把作業寫完。說也奇怪，每次要開始動手書寫都有一點生冷，但寫到一半總有一股身處文字間的快感油然而生。這或許也是我欠調教的案例，總之，這件事再次應證了勤能補拙的基本道理。

寫這個專欄最美妙的事情是，他們沒給我任何限定，愛怎麼寫都可以。但一方面受到左右篇幅以戲劇與音樂為主軸的推動調節；另一方面，基於我習慣用身體思考的本性，寫著寫著，竟然也顯露出我以舞蹈為濾鏡所顯示出來的生活觀。我相信每個人都是用自己所從事的事情，去學習與應證生

命的道理，所從事的事只不過是個「介質」，藉由它必須被理解的重點與細節、示現的困難和被解決的管道，以及它與周遭環境的對應，我們一步步地經驗如何掌握大小事情，同時也從中學習到原來自己是怎麼樣的一個人，以及之於我，外面的世界又是怎麼樣的一個世界。

我的生活絕大多數時間都是被舞蹈所包圍，隔行如隔山，對大多數的人而言，大概很難想像舞蹈人可以在日常生活中，花費這麼多的時間在面對舞蹈相關的事。因為平日需要練習及準備，再加上和其他人的配合，而晚上及週末就是演出及看演出的時間，我們的世界就這樣日復一日地層層被舞蹈圍繞著。你別說這是我個人的處境和見解，不信的讀者可以去問問任何一位以舞蹈為職志的人，看他是不是跟我有一樣的看法。我們經常都覺得自己身在一個「非常」的專業裡，雖然對大多數的人而言，舞蹈似乎與生計無關，實在不是一件事情。

我不時在想舞蹈對人、對世界，可以有什麼樣的貢獻？這個問題我探究了數十年，經常在無法得到肯定的答案下，心虛地草草剎車。最後也許我們

可以說，起碼跳舞讓人怡情悅性吧，但這個論點卻又常常在我們進入到某些劇場演出時，十分懷疑它的適切性。當舞蹈用來表達創作者的意念時，往往什麼激烈、晦暗、扭曲、痛苦之類令人愉悅不起來的人性揭露，歷歷在目。看來這件事恐怕不是三言兩語可以說得清楚的。

當這個書寫在沒有受限的情況之下，我必須要說，很多文字是以它本來的樣貌流露出來的。例如一些懷舊的篇章，只因為我的「資深」地位，以及中老年人常有的症頭，寫著寫著，一些過去的陳年往事隱隱來到我的前額，不吐不快。心裡想，這些事如果不寫出來，將來也許再也不會被人記得了，所以也不顧讀者的族群分布是怎樣的區塊，先寫再說。殊不知讀者群裡也有我這一類曾經經歷過那些年代的人，三不五時送來一個會心的眨眼，讓我倍感溫暖。

還有一類的書寫是有關身體、直覺、當下、本質之類的，那些都是因為我日有所思、夜有所寫之故。我跳了一輩子的舞（到目前為止真的是這樣），也不知道為什麼越跳越沒有「形」了？想當初我也曾對各家舞種都

下過功夫學習的，不管東方或是西方，傳統或是當代，而且曾經練就過一身快速記憶動作的本領，一套動作只要學幾回就能倒背如流，忽左忽右的跳都難不倒我。現在當然說來很不容易令人信服，因為隨學隨忘，雖然還是學得很快，但同時一邊學的時候也順便一邊忘記，常常還忘得不留任何痕跡，我想這是由於我對這些身體、直覺、當下、本質之類的事想得太多之故。英文說「You are what you eat」，我整天都在想這類的事，難怪記憶動作的本領自然退化到無從捉摸的地步。

然而，舞蹈是用來看的，書寫舞蹈本來就不是一件容易的事。但是當我開始思考這些舞蹈本質的事情時，突然舞蹈的書寫有了一條可以著力的管道。這些想法常常在我的念頭裡翻滾，就像自言自語的獨白一般，而書寫只是一道放流出來的渠道罷了。

另外一類的書寫是關於處境、世代與生活的隨想，我從舞蹈的切面，體會有關身處的環境、圍繞的世代，以及對應的生活。當廣大的聲音抱怨著我們的環境，又對年輕世代搖頭時，我卻親身經歷著不同的對待，我想把我

的觀察說出來，讓大家知道這個世界不是只有一個樣子，在不同的角落裡還有無限的生機正在滋長。希望讀者可以從我的舞蹈角度，看到不一樣的社會面向，同時也藉由我的書寫角度，看到舞蹈世界的一隅。

其實在這些書寫中，我看到了自己的過去、思考的軌跡以及隱隱冒出來對未來的期許，收穫最大的應該是我自己。

我在閒聊時告訴瞿欣怡（小貓）有這一批文字，她爽快地要我寄一些給她看看，我寄給她幾篇樣稿後，一切都如石沈大海，也不記得過了多少個月，我對這件事的記憶也開始似有似無起來。突然一天，在我要出遠門時（真的是正要打開門時），小貓來電說她有興趣要幫我出一本散文集，我一邊高興一邊笑著想，這真的會是一本「散」文集。在出版業艱苦，網路氾濫的時代，居然有人願意出我的閒書，可能是看在舞蹈界會出閒書的也不會有其他人了，這也許自有其代表的價值吧。總而言之，我對小貓的膽識還是佩服的。

我身邊常有貴人出沒，他們都是打著燈籠找不到的，但卻被我瞎打誤撞地遇到了，就為了這本書，貴人又多跪了好幾個。感謝之外還是感謝！

感謝幾位前輩，我硬著頭皮又有點害羞的開口邀請他們幫我寫序，他們居然都一口就答應下來。邱坤良校長一直是我敬重的前輩，他對舞蹈學子特別關心，最不可思議的是，他總能在百忙之中創作不輟，無論是劇本或專書，產出之豐厚令人佩服，妙筆生花每每令我讀他的書時都停不下來。鍾明德教授是戲劇界的大老，沒看過有人像他一樣，能如此享受寫論文的樂趣，這也讓我感覺到就如愛編舞的人一樣，總是非常享受編創過程中的樂趣，最厲害的是，他能把論文寫得像故事書一樣精采，在充分表達他的觀點下還讓人看得津津樂道。平珩老師是我在舞蹈界的好朋友，她頭腦清楚，除了能說善道之外，更是寫得一手好文章，從很久以前她就對舞蹈書寫很有見解，請她幫我寫序，也是想藉她對舞蹈書寫的觀點，給我一些指引建議。

此外還要感謝因為太忙，只能為我做列名推薦的林懷民老師、恩師林麗珍

老師、亦師亦友的王小棣導演、及暢銷書作家我的麻吉范毅舜先生，因為

你們的相挺，我這一本閒書似乎增加了不少可看性。

最後我要說的是，能夠分享是最幸福的……

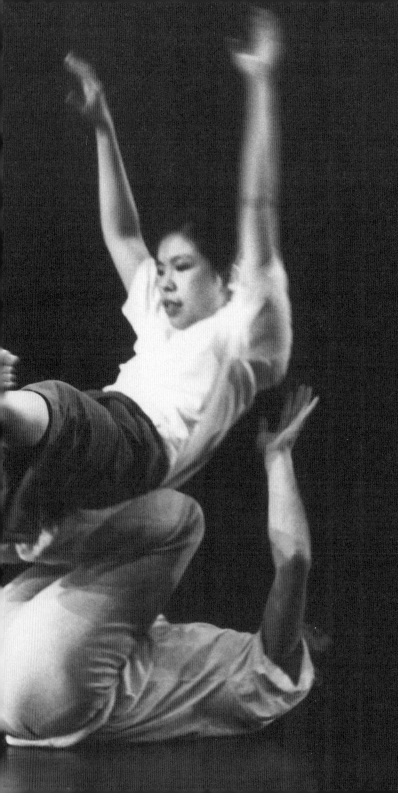

第一幕／

# 跳舞的人

跳舞的人多半是這樣，早早就立下志願，

一路過關斬將，朝目標邁進。

這個過關斬將包含了環境、現實，和自己。

跳舞的人時時懷抱希望，卻又對失望視為自然。

這路途的崎嶇，可能不是當年立志時可以想像。

也許大多數線上的舞蹈人一路走來都很堅決，

不東張西望，所以生命中總有一種核心清楚的質素。

攝影／鄧玉麟

# 過關斬將的跳舞人

新生訓練，眼前一張張稚氣未脫的臉，悄悄地透露出背後的興奮和惶恐。我問他們幾時決定要進這所學校的？晚的人在國中時決定，最早的小學三年級已經下定決心，所以說他們都是心想事成囉！

沒錯！跳舞的人多半是這樣，早早就立下志願，一路過關斬將地朝目標邁進。這個過關斬將包含了環境、現實，和自己。一路走來，跳舞的人不斷面對各種的競爭，升學的競爭、甄試（audition）的競爭……等。甄試更是從最早開始就一路相伴，小則舞碼中的角色競爭、要不就是錄取與不錄取的競爭，到後來可能就是一個又一個工作機會的競爭。

跳舞的人從小練就一番抗壓的本事，時時懷抱期望，也對失望視為自然。吃苦像吃補，臥薪嘗膽，回頭又是好漢一條。但同時我們也可以看到現實面，有多少人敗陣下來，拂袖而去的。那畫面就像電影裡中古世紀的戰爭

場景，大軍要攻城，有人攀梯、有人揮擲帶鉤的繩索，城牆上還有努力奮戰要擊退敵人的守軍。幾經廝殺，最後真能進入城堡的只剩少數的士兵，而這些士兵有可能就是另一個新局面的希望。

至於那些自己退下陣來的，更是不計其數。最多的人是認清自己不過是喜歡玩玩，真的不適合再廝殺下去；也有在交鋒後敗下陣來，拂袖而去；最令人扼腕的是那些資質優異，但因難以克服的受傷而轉身離去的。總之，這路途的崎嶇，可能不是當年立志時可以想像。

只是那些終於攻進城堡，甚至創立新局的人，也不是「從此過著幸福快樂的日子」。最常聽說的就是那些浸淫在芭蕾世界的人，三十多歲就有時不我與的恐慌。長江後浪擋也擋不住地湧來，回頭看看排在後面的那些年輕人的線條和精力，勉強可以自我安慰覺得自己不差。但前仆後繼的浪頭不斷過來，很快地，你摸摸鼻子的日子就來了。

好在我們現在有各種的現代風格，讓有能力隱身其間的「資深」舞蹈人繼

續倘佯其間。當代最耀眼的舞星之一，西薇‧姬蘭（註一）年方四十，已經在舉行她告別舞臺的巡演。舞迷們不捨，但西薇‧姬蘭寧願選擇在她最完美的時刻為舞蹈史的一頁畫下句點。然而，更有無數充滿成熟風采的舞者，繼續在他們舞蹈世界的角落發光發熱。到這年紀，關於那些年輕時謹守著的標準早已經在九霄雲外了，取而代之的重點，則落在他們無法取代的生命歷程。這時老鳥們可能會看著湧起的新秀，為自己不再那麼稚嫩感到慶幸。

舞壇上不乏跳到最後一刻的大師。最知名的例子有瑪莎‧葛蘭姆（註二）和摩斯‧康寧漢（註三）。老先生和老太太在舞臺上已顯飄搖，仍堅持要站在年輕的舞者之間，他們在舞臺的現身，往往變成演出的高潮，身體能控制與不能控制的細節都令人看得津津有味。臺灣也有前不久才辭世劉紹爐，他也是非跳到最後一刻絕不罷休的例子。

朋友曾經笑著告訴我，如果將來他也像老先生、老太太們一樣堅持還要上臺的話，請我一定要把他拉下來。雖然只是說個笑話，卻也不禁令我質

疑，幾時才是下臺最好的時刻？

也許大多數線上的舞蹈人一路走來都很堅決，不東張西望，所以生命中總有一種核心清楚的質素。到底那個致命的吸引力是什麼，不是很容易說得清楚，但當新生們出現在我面前時，那堅決是我認得的。

註一　西薇‧姬蘭（Sylvie Guillem），一九六五年二月二十五日——，出生於巴黎。十二歲進入巴黎歌劇院舞蹈學校，十九歲時，由當時舞團的藝術總監—紐瑞耶夫欽點，成為巴黎歌劇院有史以來最年輕的首席明星，用單腳尖獨力完成數秒鐘的平衡絕技，獲得「天下第一腿」之美譽。

註二　瑪莎‧葛蘭姆（Martha Graham），一八九四年五月十一日——一九九一年四月一日，美國舞蹈家和編舞家，一九二六年創立「瑪莎葛蘭姆舞團」，是當今世界上最具指標性的現代舞團之一。

註三　摩斯‧康寧漢（Merce Cunningham），一九一九年——二○○九年七月二十六日，美國舞蹈家、編導。其舞蹈動作抽象，對傳統舞蹈創作是一大衝擊，為後現代開啟了創作之路。

# 藏不住的祕密

美國有一句流行話：「You are what you eat.」意思是說，你放了什麼東西進去身體裡，你整個人都會受到影響。一個人如果過著物庶民豐，大魚大肉的生活，健康不受影響，體型一定也會跟著福態；反之，一個蒼白瘦弱的人，勢必也難有太好的胃口。

同樣地，你放了什麼樣的思想進去你的腦子，你的人品必定也會跟著改變。電影〈鐵娘子〉裡，柴契爾夫人有段名言：「注意你的思想，它們會變為言語；注意你的言語，它們會變為行動；注意你的行動，它們會變為習慣；注意你的習慣，它們會變為性格；注意你的性格，它們會變為你的命運。」這話真有道理，也把人嚇出一身冷汗，對於進出我們身體的各種食物、思想、語言等等，我們怎麼能不更戒慎恐懼呢？

如同創作會洩漏祕密，任憑你刻意想要掩藏，那些關於你的心思、品味、

性格、處境，也都會紙包不住火般的透露出來。明眼的人一看就知曉。

創作無關食物，也不僅只是思想而已。它是一個人所有的經驗、背景、個性、思考、及階段性處境的體現總和。怎麼長的，當然也是盤根交錯地深遠莫測。但它就總是長呀長地，不知不覺把不為外人道的事說了出來。

舞蹈基本上比較抽象，它會洩漏的祕密可耐人尋味了。經過抽象動作的洗禮，我們最常能在作品上看到創作者的思考與心性。創作者也多在不同的階段有過不同的表現風格。

以我個人的經驗而言，十五、六年前，我經歷人生的低潮，有人看了我的舞作問我：「妳最近怎麼了？妳的舞以前從來不曾如此黑暗沉重。」我才知道，原來自己長久以來都活在自己建構的理想國度，不明白世事的黑暗與沉重；或者該說，我一直躲在自己選擇的安全世界，樂此不疲，而不曾正視過生命中相對存在的黑暗，直到親身經歷後的才明白。

一點點的跨步，讓創作的面向又擴大了些。再下去的十來年，我在一個以

形式為主軸的思考裡找到了自己最大的熱情。又在形式掛帥的保護下，所有冷暖自知的山風水月便可以任我邀遊。

說穿了，寫東西也一樣，什麼樣的人寫什麼樣的文字。散發的內容由內而外，你記掛著什麼樣的事，不知不覺文字裡的內容，內容裡的念頭，都會晃蕩出思想的影子。也許在檯面上大家並不以這種角度去看文章，但寫的人自己一定曉得。很多事就是別追究太多，不計較，也就簡單自然了。眼看著別人寫的好文章，想要效法，要不內容，要不結構，要不文字，或者態度，什麼都好，就是想要寫得更好些。可是再怎麼琢磨，自己還是只能當自己。沒那個料，硬擠也是枉然。創作洩漏祕密的危險性依然存在。

說來也是公平，任何從一個人身上散發出來的東西，都有同樣洩密的效果。無論一個人的外表、他的氣味、說的語言、做的創作、行為態度等都是一樣。你是什麼樣的人就會有什麼樣的表現，就算偽裝也只能掩蓋一時，時間久了真相還是會大白的。負面的態度無法逃出這個會洩密的詛咒，積極的態度則可讓人鬆了一口氣，因為不需要掙扎。

且就安心的面對自己吧，人是不斷在改變的，將來我們會變成什麼樣，端看今天我們又放了什麼東西進去我們的體內。

# 動作是什麼

舞蹈鮮少獨立存在，最起碼我們都希望能有音樂伴舞。自古音樂和舞蹈就不太分家，聞樂起舞是常事，要想跳舞時，總需要來點音樂助興。近來我們愈來愈講究為何跳舞，所以純粹為跳舞而跳舞好像理由不夠，各種舞蹈的目的橫生。

舞蹈有時是為了交代戲劇、有時為了彰顯文學、有時為了詮釋音樂，上個世紀中更有一大塊時間舞蹈是被用來服務政治的。直到現在，以舞蹈服務政治的事仍然常在一些國家看到。舞蹈鼓動人心，以強大的動力與優美的線條，調入政治的意識形態，或歌功頌德，都可以產生被期待的效果。如果覺得談到政治未免太直接，不然來些家國的意識也好。再不然留點距離，讓戲劇去衍伸表達。

舞蹈裡的肢體有情緒張力不難，而且如果舞臺上不只有一個人，所謂的關

係也很容易自然而升，加上動作的變化和表演的態度，有時要避免類似戲劇的情愫並不容易。但是我們把戲劇的直接印象抽離，剩下一些比較情境式的表達，文學的意象便籠罩全場。這種意象上的曖昧性，是舞蹈的專長，好像在說些什麼，又無法對所表達的情境對號入座，一旦對號入座，便又進入了戲劇的領地。

很多舞蹈是為音樂而生的，這其中有可能是音樂所賦予的想像，也有可能是依附著音樂的結構、音色、樂器、甚或大家所說的音樂視覺化的做法。舞蹈依附音樂，音樂襯托舞蹈，二者相輔相成，互相依靠，相得益彰。

然而，舞蹈必須有的「動作」又是什麼？相較於聲音、圖像、文字、語言，動作到底是什麼？一般我們都會相信它是一種語彙，也同意它可以用來表達，可是它所呈現的樣子往往又抽象難懂。說它是用來表達的，不如承認很多時候舞蹈動作都以一種裝飾性的表徵存在，所以這種情況下，充其量就只是一些賞心悅目或不知所云的動作罷了。

當我們的肢體在一種時間性的安排下劃過空間，或在空間中暫時駐足，旋即又動，然後以時間的累積成為一串印象，我們稱它為動作。動作用來過日子，也用來跳舞。過日子講求的是功能，跳舞講求的是表現，用的是同一副軀體，要求卻是天差地別。過日子的身體所需要的狀態條件不高，簡單的機能就夠用了，而身體要滿足舞蹈行為好像可以無止境的擴充。最起碼要有相當的柔軟度，還要有足夠的力量。舞蹈的力量需求不比一般。最起所說的力氣大小，它講究的常常是一些用力的勁道。這些勁道小則著重在特定的身體部位，大則需要全身各部位的貫穿連結。舞蹈又不比運動或武術，這兩者還是講求標準運作和效能，相較之下舞蹈顯然風花雪月很多，表現和表達才是它在乎的重點。

話又說回來，舞蹈如果不依附在如戲劇、文學、音樂等的元素之下，它還可能存在嗎？答案當然是肯定的，只是它的樣貌可能就不是大家所習慣的樣子，因為肢體動作非常容易就會滑進一個純粹的領域，而成為更深邃的符碼。

總之，舞蹈是用看的，要說清楚真是不容易。我花了數十年去思考舞蹈及動作這檔事，好像漸漸的比較能看清一些不同切入點的內涵，但是要去用文字說它，卻往往好像咬到舌頭，愈說愈像喃喃自語了。也許下次你們會來看我演出，我就用身體動作去述說動作這回事給你們看吧！

# 身體從來不說謊

在一場國際舞蹈研討會裡，我教了一門接觸即興課，課堂上有來自不同國家的學生，不同膚色，不同人種。我要求大家在尋找舞伴時，特意找不認識的人一起跳舞。通常有的學生會很興奮地到處找新夥伴，結交新的朋友；有些人就會躲在一角，巴著舊識不放。

這一天我又看到了這種情形，於是特別把一些捨不得離開舒適圈的夥伴拆散。接著下來眼看著有些衝突不斷的雙人舞痛苦地展開，雙方都情急地想要發展新的動作，顯然雙方對自己的處境都有些沮喪，也都努力地想要改變狀況。但是愈努力，身體發送的訊息就愈多，彼此也就更摸不著頭緒，情況就愈膠著。

結束後，有些舞者忙著找翻譯，急著告訴對方他的痛苦和期待，說對方沒有感受到他的訊息，如果對方能怎樣做，舞蹈就可以順利得多。翻譯還沒

說完，我就介入，告訴他們接下來將會再換夥伴，必定能解決他們的問題。我拆開了幾對舞伴，讓他們重新組合。接下來的舞蹈，每一對雙人舞都更冷靜地進行，著急的舞者也在新的互動關係下，變得平穩耐心，看來每個人都對自己的處境和新夥伴相當滿意。

大家坐下來討論時，一位剛才急著想告訴同伴他的痛苦與期望的舞者說，他發現自己一直用本性中較心急的個性，面對同伴的舞蹈，著急的態度讓舞蹈進行得很不順利。這時他已經明白問題不在同伴，而是自己。另一位舞者說，換了幾位同伴後，發現自己在面對不同舞伴時，身體態度非常不同，但每一段舞蹈的互動都讓他看到自己的那一面，歸根結底，身體是無法說謊的。

現代舞大師瑪莎・葛蘭姆就有這麼一句傳世名言：「身體從來不說謊。」雖然她沒上過接觸即興，但身體的通則永遠不變，就像真理。只是當身體直接接觸身體時，所有的性情、態度、力量、甚至思考，都會更直接地在非語言的世界裡透過接觸顯露無遺，無所遁形。這就是身體世界的現實。

思想可以躲藏、語言可以造作，但身體是那麼的直接；它是友善的，就顯現出它的友善，粗暴的就顯現粗暴、自我的顯現自我、耐心的顯現出它的友善，粗暴的就顯現粗暴、自我的顯現自我、耐心的有力量的你立刻可以感受到，相對地，柔弱也無法假裝強大。多麼迷人的真實啊！而這些都不需要老師教導，或別人告訴你，每一個人只要接觸對方、靜心傾聽都可以感受得到。

焦急的學員恍然大悟：「啊！我原來就是這樣的呀！」沒錯，他發現到自己個性上的習慣，不只是跳舞的慣性，而是生活態度的慣性。沒有老師告訴他，只是他在和不同人跳舞的差異下覺察到的；也可以說是他的同伴和自我覺察告訴他的。我笑說：「如果每個人都去做接觸即興，就不會有戰爭了。」

身體的世界總是那麼直接，餓了就要吃飯，冷了就要加衣服，病了就要休息，當它處在一個舒適清爽的處境，我們也能馬上體會到。身體告訴我們它的狀況和需要，除非我們拒絕傾聽，或勉強為之。身體的本能不分種族、無論文化，所以也不需要翻譯。

身體的奧妙令人著迷，況且工具皆已齊備，無需外求。唯一的問題是，我們如何在語言文字的世界裡，談一個窮盡語言和文字都無法說得清楚的事情呢。看來還是別說了，就跳舞去吧！

# 非跳不可

最近發生了如獲至寶的經驗，我見人就說，無以名狀。那與受傷有關。

在最近的表演中，我是被動受邀參與的演出者，離上臺開演的時間不多了。聽說票房還不夠理想，我就邀請支持我的鄉親父老們來現場加油。我把演出的消息放出去，沒想到令人感動地立刻有了回音，一些小小的團票訂單來了。

那真是美好的一天，一個天氣清朗、氣溫宜人的美好亮麗早晨（注意！這種美好日子往往有陷阱，可惜當時被迷惑的我完全不察。）我進了教室教課，大家都磨拳擦掌地想在身體舒適的日子裡好好學一點技巧，我愉快的身體立即做出反應，而忘了自己根本沒有好好暖身。一、兩個示範動作順利的完成了之後，我加以解釋，改換另一邊再做。說時遲那時快，當同伴的身體經過我背上時，我聽到一聲由行動幻化出來的聲音——「答」，如針

尖刺破紙張、絲線斷開，如此輕盈明快，而無可挽回。

天啊！我想大聲吼叫！愚蠢！愚蠢！沒有足夠的暖身就開動示範，這是不該犯的大忌，尤其是我已漸漸老去的肉驅，和演出在即的現實。接下來的日子，我每天以服務那「各種角度都痛徹心扉的傷」為最重要的使命。中西醫學並進，外加民俗療法與另類治療，恢復緩慢得令人沮喪。為了不負親朋好友的支持，開演當天我預做各種防範，該貼的、能綁的、加熱的，以及理所當然地長時間暖身後，我慷慨赴義！

我們這種老鳥，沒了本事可還有經驗。我以殘缺的身體（問題之多，我想沒人會想知道全部），在觀眾的注視之下，步步為營，努力在有限中創造無限，加上不斷傳來的痛感，表演過程真的不是「滋味無窮」四個字可以形容。

當天的最後一支舞，我全力以赴，在身體感覺的鞭策下，我以最投入的表演豐富我的表現。一段和當天主演的歐洲男舞蹈家的雙人舞，兩位高齡舞

者過招，我們一路深切投入，同時一路保護著我脆弱的身軀。旋轉、擁抱、支持、推、舉……，突然！在一個並不特別但緩慢而深入的雙人動作中，我聽到體內再次有一個因行動而幻化出來的聲音——「答」。我在舞臺上想著：「這是什麼？」除了聲音之外，並沒有其它不尋常的變化。演出順利地進行完畢。

回家的路上，我身體中間有一團炙熱的能量縈繞不去，沒法知道它是什麼。我心想，明天早上起來可能就慘了！沒想到一晚安然，第二天早上翻身起床，奇怪，居然沒有痛感。我左動右動，這是一個星期來最舒服的狀態，背上的傷痛幾乎好了一半，當天晚上的演出我感覺自己不再是殘障。

神蹟嗎？不！我和我的舞伴討論了這神奇事件，我們都瞭解當時的身體在一個既放鬆又有好支持的狀態下，進行了在結構及力學上很深入的動作，它的緩慢讓身體有機會調整自己，好的支撐建構出讓骨肉得以調整的空間，而放鬆讓每個大小骨骼與肌肉沒有多餘的負擔，然後一個不多不少的推力，把牽扯多方的鍊結拉開，就這樣神奇地，我在動作中得到了治療。

我們兩人交換了很多面對「身體的傷」的經驗，他的兩個膝蓋都動過手術，如今仍然活躍地受邀至世界各大城市表演，因為他知道，停止演出膝蓋的傷將不可收拾。唯有不斷用最聰明的方式跳舞，他的身體才能繼續運作下去。換句話說，就是非跳不可！

# 身體實驗場

嚴格說來，身體無非是一種物質的組合，這個組合包含了化學性和物理性。所謂的化學性，其實就是「種瓜得瓜，種豆得豆」的道理，為了調整身體，我們自小到大或多或少都會在「想吃什麼」和「該吃什麼」之間來回踱步。尤其舞蹈人更是一個特殊的族群，因為這件事直接影響他們賴以生存的工具，身體起了什麼變化？為什麼會這樣？往往因為我們不夠敏感而顯得無知無感。

至於身體的物理性，從一個簡單的站立開始，我們從來沒有停止地必須面對人體在行動中的改變，不論大動作或是小動作，人體各個部位都在進行不可思議的協調，以達成完整行動的期待。最根本的議題來自我們對重心的處理。

重心是人體和地心引力共譜的合聲。很會調整重心的人，動作靈活；重心

過度傾斜，就會摔倒。抓到了一個人的重心，就可以掌握那個人的行動，很會跳舞的人，根本說來就是很會運作重心的人。其他的什麼運動力學或動作力學，不過是錦上添花的學問罷了。

舞者們對於身體的使用幾乎都視為理所當然。柔軟度自是首要追求的目標，所以我們盡量地拉，耐住性子地練，突破再突破，超越自己本就是一件令人得意的事。再來不斷地跳、滑、摔、撐，在危險中找到最過癮的動作角度，所有過度地使用，都被當成進步的試金石。於是真的就在一次又一次對自己身體的苛求中，我們進步了。

因為我們知道克服身體的極限是不容易的事，也只有不斷地對它要求，才有可能改變現狀。身體全力配合不停而來的磨練，似乎是理所當然的事，這些磨練包含了練習的強度和時間的長度，以及隨時突來的奇怪剎那。

到此為止，我必須要承認身體真是了不起，它的可行度與承受度，真是令人感動佩服。但是接下來，不知何時開始，它有了一個奇怪的痛點。最糟

糕的是，就在一個不經意的剎那、一個不好的落腳，或是一個用力不順的

角度……，暗自咒罵「該死！受傷了！」接著痛的部位開始轉移，因為會

牽引，所以不能動的區域變大了。

受傷其實是最珍貴的時刻，因為就在這些時候，我們會小心翼翼地對待自

己的身體，我們會發現到原來這個部位和那個部位息息相關的牽連。任何

一個部位的受傷，都立刻讓我們體會到那個部位原來是那麼重要，但願這

時我們可以同時瞭解到我們對待身體有多麼的輕忽。有時也真令人感慨，

為什麼我們總要到受傷後才瞭解到，原來，我們都有一副需要被好好對待

的身體。

身體的化學性、物理性，還是受傷，都還可以理解、掌握，最令人無法捉

摸的是，身體除了身為物質的這個事實外，它還有一顆心靈。這事可就麻

煩了，心靈是一個看不到、摸不著的東西，但我們都知道它的存在。心靈

一改變，身體也會起了變化。以受傷來說吧，往往在我們心神恍惚時，身

體就會做些失控的事；在我們沮喪時，身體也容易生病。反之，當我們神

清氣定時，身體似乎就變得有條理；當我們愉快的時候，重心也跟著輕了起來。這已經超越了先有雞還是先有蛋的問題，身與心是不可分的呀。

活在這副身軀之內，時時刻刻受到各種因素的衝擊；在每個生命的階段，感受到不同層次的身體經驗。身體就像一個實驗場，只有身體力行可以一窺究竟，你還不能隨便說不玩了。對於這種無所遁逃的功課只能束手就範，順便在一旁讚嘆：大哉身體！

# 帶不走的舞蹈地板

從以前大家都說舞蹈的體現最直接了，使用的工具就是身體，比其他的藝術要簡單許多。比如音樂，除了唱歌以外，都需要用到樂器，小則放支口琴在口袋裡，大則抱一個有硬殼保護的大提琴，到哪兒都不方便，更別說如果來一組大小尺寸不一的鼓，那非得隨身開一部發財車不可。又比如畫畫，最容易的是拿本速寫紙，走到哪兒畫到哪；再來的陣仗就得依作畫的需要加上顏料、畫筆、畫架、畫框、水或油，以及其他各種大小尺寸用途不一的器具。所以說舞蹈最簡單，只要你高興，隨時隨地都可以起舞，因為工具就是這個你無法忘記帶著的「身體」。

但舞蹈最簡單這種說法，最近被我推翻了，因為我強烈地面臨現實的各種挑戰，以前簡易的替代方案已經不足以應付了。

所有專業跳舞的人都會同意，舞者所面對的地面需要考究。我們所期待的

地面，指的是地板：木質地板，用軟硬適中的原木鋪設的地板。軟硬適中的意思是指木質不會太硬，必須擁有適當的彈性；但也不能太軟，穩定的支持仍是好地板的重要指標；這片平整優質的地板需要被架高，墊在底下的角材提供舞者雙腳關節肌肉應有的彈性保護。再來要講究地板的通氣防潮系統，以維持地板使用的年限；最後再考慮是否要鋪上為了確保滑澀狀態適中的塑膠地板。這片完美的地板要被鋪設在什麼樣的場域，當然是另一項重要的關鍵，這邊我們就先不追究。

大部分的舞者都被訓練到非要有好的地板才會跳舞。這無可厚非，因為舞者要花很多很多時間，跳很多很多舞。地板的好壞直接影響到雙腿乃致脊椎的健康，甚而關係到身體可以被使用的年限，當然不可輕忽。

理想狀況是如此，但身為前衛藝術演出的舞者，什麼狀況都可能遇到。你不會因為地板條件不好就拒絕演出，否則我們都回到狀況安全的劇場內做狀況安全的演出就好了。以為只要有身體就可以跳舞的大無畏態度，還是關起門來小聲說吧。

我們其實常常碰到戶外演出的邀請。戶外演出用說的很浪漫——面對綠地，面對天空，打破演出場域的界線，親近觀眾，生活裡有藝術等的宣傳詞，都是理想化的動機與美意。

但是舞者在理想背後所要面對的第一個現實，就是將要在不平或是太硬的地板上跳舞。草地可能太軟或不平，更別說暗地裡可能隱藏異物；水泥地或大理石面等被鋪設完整的地面，雖說平整，但硬度完全沒有商量的餘地。碰到這種案例，舞者只能先穿上鞋子保護雙腳，再來小心的選擇運用身體的方式，希望把傷害減低到最小的程度。

最近我碰到一個絕無僅有的例子，受邀到太魯閣國家公園跳舞。意思就是說，我得到特准，可以在立霧溪畔或是清水斷崖底下跳舞。這個想法令我興奮不已。但是，當我在充滿了碎石子的砂地上跳舞，頭頂著的是被特選出沒有高照的太陽，我一邊舞動旋轉，腳底數十塊骨頭努力地在充滿變數的地面上辛苦的運作，保持平衡，上身與肩頸表情也盡力地和下半身的掙扎分家，用僅存的一點浪漫，享受這個難得的環境所帶給我的刺激與感

動。坦白說，那一刻，我真的、真的很懷念那一片被打理妥當，卻哪兒也帶不走的舞蹈地板。

# 音樂是舞蹈的冤親債主

一般來說，舞蹈對於音樂是有相當大的依賴，遠古以來，每當人類有舞蹈行為時，音樂總是在一旁伴隨。甚至每個小小孩從第一天跳舞時，音樂就開始扮演著操控火候大小的工具。很多人甚至沒有音樂就不會跳舞，就算沒有音樂，自己也要哼哼嗨嗨的伴唱助舞。我們也可以很不服氣地說難道舞蹈就無法自己獨立存在嗎？很遺憾地，這個提問是經不起太多試驗的，舞蹈真的需要音樂（這提出了更大的議題，在此我們暫且不談）！

但是對音樂來說，可就完全不是這麼回事了。音樂相較之下大多獨立存在，不太需要舞蹈的伴隨。先不談學理，就以常識來說，我們不論用音響或收音機聽音樂，純粹就是聽音樂，沒有人會覺得看不到發出聲音的人或是沒人在一旁跳舞是一件奇怪的事。但是當我們看著電視或是舞蹈表演而沒有音樂時，大家一定都坐立難安，心想，出問題了！

音樂的力量真是強大，或者我們該說聲音是無遠弗屆的。我們不愛看的東西大不了眼睛一閉也就看不到了，而我們不想聽的聲音除非走開否則塞耳朵是滅不了音的。換句話說，聲音的強勢使得它可以易如反掌地載舟覆舟，成為助力或淪為污染。

出於這種自然，所謂的舞蹈人打第一天上舞蹈課，就開始學著怎麼跟音樂合作，音樂可以是速度，音樂可以是舞步，音樂可以是情境，音樂可以是所有無法形容卻若有似無的情懷。舞蹈人首先學著依附音樂起舞，然後學著與它並行，再又獨立地拉出彼此的空間來。所以音樂對資深舞蹈人來說就像是舞蹈中的另一層皮膚一樣，因為對大局的了解所以他可以選擇自由進出音樂，和音樂起舞、狂飆，進而帶領音樂，等待音樂，遠離音樂，對抗音樂、甚至忽視音樂；所有的反應都在音樂一發生時就已經開始。而觀者就在這兩者結合的每個剎那，吸收他們共同呈現的結果。

音樂就如同舞蹈的冤親債主，纏繞不去（反之並不相同）。關係一不對等，舞蹈簡直無路可逃，只能挨打。尤其在即興的情境下，舞蹈和音樂本

就是處於一個互相傾聽、觀看的深刻連結。音符的流瀉，盡由舞者去撿拾如何以自身的動作面對不斷湧來的聲響，而動作的存在，也應在被觀看下幻化成對聲音的選擇。

往往最弔詭的是這兩者的經驗是如此不同，舞蹈人早已被音樂馴服，深知進退的利弊，就算不知道自己在視覺與聽覺的較勁下早已處於下風，也會有類似生存伎倆般的本能，努力處理動作與音樂的關係，甚至因為自己的體力耗竭而暫時休兵。但大多數的音樂人對動作的敏感度卻相當有限，眼睛看著動作，卻跟自己正在發出的聲響無法連結。

當舞蹈與音樂都是即興時，就像一對不認識彼此卻決定在一起的配偶。需要的不只是深知自己是怎麼樣的人，還需要時時感受對方到底是怎麼了，在一退一進、一進一退中找到一起生活的步調，偶而來個小小的爭執也可以增加情趣，藉此更瞭解彼此。適時的給予對方空間，讓自己化為無形的支持；在感受對方的沈寂時，又可大方站出來勇敢地前進。

陪伴、獨立、跟隨、領導、對話……兩個人要相處本就不是簡單的事，但我們仍然可以努力地理解、培養自己，成為可以共同生活又不失為獨立的個體。

# 藝術是主觀的

藝術是主觀的，一點也不假。我們時不時總會發現自己的品味觀點跟別人不一樣。當多數人為一個新作品叫好時，你怎麼體會都很難說服自己；而當你和大多數人有同樣的看法時，卻也不懂為什麼有人就是沒辦法欣賞相同的觀點。藝術是很麻煩的！麻煩到沈溺其中的人都要養成一套自處的方法，尤其現實上我們都不能關起門來自己玩，當門一打開，所有的雜音一擁而入，沒有發展出一套面對的本事是生存不下去的。

最明顯的例子就在我身處的教學環境，並時時上演。每一年我們總有幾次甄選學生作品的機會，早年評審們還會在看過作品發現看法不同時，努力地各自發表意見，試圖說服其他人，讓評審時間拖得很長。現在應該是每個人都在科技時代的驅使下變得無比忙碌，沒有人能夠承受更多試圖改變別人想法的討論，於是評審們只能以自己的主觀意見給予直接的評比。

這時可好玩了，明明都是共事的夥伴，當給予直觀的意見時，往往會訝異彼此的看法怎麼這麼不同。例如一支被多數人看好的作品，卻有一個人完全不買它的帳；而大家都不知創作者在幹什麼的作品，卻有人發現到其中可被期待的潛力。於是共事者培養出一種見怪不怪的本事，在丟出評比時彼此驚呼一聲，然後就讓這個差異的記憶成為過去。每個人繼續保留自己的主觀，同時也尊重他人的看法，日子還是要過的不是嗎？這是多麼自由而民主，且令人放鬆的現象啊！

但是曾經也有年輕的創作者氣憤地跟我述說評論如何曲解他的作品，一派胡言的文字深深地傷害了他和他的作品。我聽著、聽著，知道了他的傷感，除了安慰他之外，到頭來還是要教他如何漠視這些批評，除非他因此不再創作那不保證會被欣賞的作品。事實上有哪位創作者沒有經歷或多或少的批評？有脈絡可循的作品可以是經典，也可以是瓶頸；創新的作法可以是不知所云，也可以是全新的突破。怎麼有辦法去掌握觀點的風向球？而每一個辛辛苦苦被經營出來的作品可都是創作者的寶貝，就像每一個孩

子都是父母眼中的珍寶一樣。所以漸漸地，每個能夠持續創作的人，勢必要有一套能夠越過所有批評，且堅持我說了算的本事。

品味本來就極其抽象。品味是要被培養的，愈多的接觸，瞭解愈多，可以做為參考的素質就愈多。但往往從外面看，和在裡面長就是兩碼子事。用看的畢竟只是視覺、聽覺和頭腦的事，而從裡面長的多了很多身體力行和時間的浸淫，當然能夠體會的事自然不同。這件事怎麼說都說不清楚，所以我們可以用它說不清楚的模糊地帶，盡情地去演繹自己的想像和理解。

藝術可愛又令人頭痛的地方就在這裡，說不清楚，卻又不能不說。

還有一種不容小覷的東西叫做輿論，大家可以靠邊站，甚至相互取暖。眾議成城，所以小至一朝的表現，大到歷史的定論，都可以在輿論的驅使下完成它的註記。

輿論當然可以有它的公信力，但也因為輿論來自各種背景迥異的八方之士，於是它的可被操作性也夾雜其中，藝術市場便是如此。輿論影響市

場，市場宰制輿論，而當代的藝術又往往離不開市場，於是輿論開始收關生存，再推演下去，藝術的本質可能會漸行漸遠了。身為一個衛道之士，我們能說的，大不了就只能是「它很美，但不是我的菜」了！

# 是藝術，還是娛樂？

念研究所時有一堂研討課，大家都會趁機大放厥詞。有一天課堂上討論的重點是藝術和娛樂的分別。有同學開玩笑說：「觀眾看得懂的就是娛樂，看不懂的就是藝術。」大家笑成一團。接著有人乘勝追擊：「不賺錢的就是藝術，賺錢的就是娛樂。」這下大家更樂了。

究竟什麼是藝術，什麼是娛樂？這個問題到現在還是沒法被簡單地說清楚，尤其一些介在兩者之間的表現，你往哪邊靠好像也都成立。但幾十年下來，我自己怎麼看這件事卻了了分明了。

說實在的，我現在自己也做一些在同學間玩笑定義的「藝術行為」，不僅不賺錢而且沒被看懂。但同時我對於一些人人看懂，而且賺錢賺翻了的表演也崇拜得五體投地。舉例來說吧！早年看的一些韋伯 (註一) 的音樂劇，音樂好聽不說、女主角不只歌唱得好、人長得美、跳起舞來也有模有樣不

輪專業舞者，舞臺設計聰明巧妙，說服力十足。演出時，現場觀眾個個如癡如醉，跟著劇情一起掉淚，一起快樂。唱到經典曲目時，眾人都在心裡一起唱和。數十年不墜的上座率，一再打破自己的記錄。

又比如太陽馬戲團的演出，應該沒有人會懷疑它是屬於娛樂的範疇，但我就是佩服！特別是幾個在拉斯維加斯賭場裡的製作，多年前我曾經數度拜訪，不為賭博，而是為了那別處看不到的演出。有一次，同行的一位名建築師在進劇場前是百般不願，出來後卻只能用神遊太虛的神情說：「無法超越！」太陽馬戲團有好幾個到現在還是令人稱奇的製作，例如結合水中特技表演的「O」，演出者卓越的技藝是演出的基礎，但注滿後可供跳水深度的水，只消一個過場時間就已成就，一轉眼滿臺幾公尺的水可以一收不見，甚至連地板都已乾燥的奇蹟，夜夜在數千位觀眾面前搬演。在「Ka」的劇裡，一個如籃球場大小的舞臺，由機器手臂推起，依著劇情發展在觀眾面前毫無瑕疵地翻轉，表演的角色就在一個變動的地表上搏命演出。不斷地超越，就是他們屹立不搖的代價。

有些藝術圈的朋友對娛樂事業嗤之以鼻。但眼看著這些娛樂事業包容了最優秀的人才、最先進的技術、以及想當然爾地最龐大的資金，不斷突破所有極限，我不禁要在一旁喝采。當然以部分類似的條件：擁有最優秀的人才、獨到的見解、以及不斷鑽研的決心，雖然不見得需要龐大的資金去研發昂貴的技術，也可能產生極其卓越無法比擬的作品。這時就算看不懂、不賺錢，也都令人刮目相看。所以說重點到底在哪裡？

以舞蹈來說，有些純粹的作品重點就在發展風格獨樹的動作，而在有限的時間和空間之下，創作出幾乎無限可能的想像。物質的低限是成就他們價值的要素。這和我們之前所說「無法超越」的娛樂事業走著不同的道路，但令人激賞的程度不相上下。所以說，眼界、鑽研、大膽、挑戰、才氣，創造不凡。

最後以運動競賽為例吧，全球為之瘋狂的運動競技賽事，原是出自運動的本意，但由於追求卓越的人性，衍生出不斷突破再突破的競爭，進而演變為國際間較量的角力。曾幾何時，政治、利益、形象等層層介入，在純粹

的原形上包裹出維他命、毒藥，和糖衣的混合體，但全球的愛好者仍以唯美的心態，關注著運動員完美的表現。仔細想想，這些「比賽」到底是娛樂？還是運動？

---

註一 安德魯・洛伊・韋伯（Andrew Lloyd Webber），出生於英國倫敦，為英國音樂劇作曲家。其代表性的歌曲有：《艾薇塔》中的「阿根廷，別為我哭泣」（Don't Cry for Me, Argentina）、《貓》中的「Memory」、《歌劇魅影》中的「夜之樂章」（The Music of the Night）等。其中《貓》和《歌劇魅影》名列為百老匯十大賣座音樂劇，一九九七年以《艾薇塔》電影原聲贏得「金球獎」及「奧斯卡」兩座大獎。

# 舞蹈人的團隊合作

別以為跳舞只是一件自娛娛人的事，躲在家裡跳，或在跳舞場所盡情舞動時，我們可以這麼說，但是完成一個舞蹈表演，完全是另外一回事。首先觀眾的存在與否，是一個表演成不成立的先決條件，必須要有觀眾才可稱得上是一個表演，「觀眾哪兒來」就要靠宣傳了。而為了要使演出滿足觀看的效果，服裝、化妝、燈光無一可免。演出在哪兒發生？什麼樣的環境？什麼樣的設備？全都是一個製作在過程中一點一滴考量與運作出來的結果。換言之，舞蹈表演是一個由小到大、裡裡外外，團隊合作的結果。

你以為你很會跳舞，那有什麼稀奇，一個恐怖的燈光，就可以讓你躺在救護車裡變巫婆；你在舞臺上盡情發揮，只要一個人不小心，就可以讓你躺在救護車裡離開；你把所有的力氣放在排練上，結果演出時臺下門可羅雀；舞編得再好，得要有好的舞者來發揮；再好的舞者，沒有好作品給他跳，終究到不

了巔峰。沒有任何處境是可以一個人獨立完成的。所以我總是開玩笑說：

「一個演出就是一個共業的結果。」

想跳舞的人，必須要先學會和別人合作共事，因為沒有一件事不會牽涉到別人。從小開始，每個小小舞者就得要學會聽音樂、和別人整齊地做動作。不論舞蹈教室大小，要不就是學會在舞蹈中排好空間位置，要不就是練習怎樣不會打到別人。很多家裡有過動小孩的父母，都把孩子送去跳舞，一方面先勞其筋骨，把他操累，看看回家可不可以安靜一點；再來就希望他學會排隊、學會與別人合作的紀律。光是這種理由，舞蹈教室就多出了很多多的小舞者。跳舞的人都是這麼長大的。

很多年以前，當我剛任職為舞蹈系主任時，當時的校長也是新科校長。有一天，在主管會議中，有一個提議需要大家發表意見，我已經忘了到底大家都說些什麼，只記得新科校長突然開口大聲說：「你們舞蹈系的同質性太高，一個人說話就代表了所有人的意見。」我剛到嘴邊的話又吞了回去，非常清楚他話裡可是一點讚許都沒有的。

一個多學期過去，另一次主管會議，當時學校想做、要做、必做的事一卡車，會開個沒完，不那麼新的校長在會議中又突然開口大聲說：「你們看看，舞蹈系可以這麼團結，你們其他系都應該跟舞蹈系學學。」頓時所有人都看著我，我的頭上必定有三道金光，心想：「你終於明瞭了，終於明瞭了！和有共識的人一起合作有多不容易。」

我們從日常舞蹈練習學學習基本態度、在做舞蹈製作發表的過程中，擴大我們的領悟，然後運用到日常生活上。每一個圈子會有那個圈子認同的共識，也許就形成了所謂的風格吧！

說真的，有時我也會覺得跳舞的女孩子們都長得一個樣子，每個人都有類似的身材、臉形，尤其是髮型還一模一樣。在學校裡尤以為甚，八成是挑人的老師眼光一樣，再加上之後又有一樣的要求。大家耳濡目染，最後連氣質都一樣了。新的挑戰變成如何在同質性裡，開發出自己的特性與風格，成了這些長年培養自己合群舞蹈人的進階考驗。所以後來有的人成了藝術家，有的人成了訓練小舞者紀律的好老師。

而將舞蹈人的團結、合作、共識，發揮到極致的故事很多，最近讓我深深感動的，則是建國百年的製作。建國一百年，我受命為系上做一個特別的年度製作。說真的，系上二十八年來什麼樣的大師作品沒做過，在經費預算還好的當年，什麼樣昂貴的演出沒上演過？左思右想，我決定把大家帶到戶外，在北藝大美景最邊際的荒山劇場，做連演八場的演出。

荒山劇場有舞臺、觀眾席、燈架、無敵景觀、有螞蟻、蚊子、蜘蛛、跳蚤和蛇；可是沒大電、沒舞臺燈具、沒音響系統、更沒有供大家使用的廁所。一場表演，舞蹈系要出動百來人，外加每天數百位觀眾的進出，幾時進、幾時出，都要仔細打點。例如我們期待舞者到與離開，都不會被觀眾察覺；要幫助觀眾從學校入口的一端，跋涉到最偏遠的一端，這場表演需要人力，舞蹈殿堂平日培養的默契與共識，更面臨最大的實作考驗。

每一場演出，舞者都是事件的靈魂，需要保持最佳狀況，確保演出品質。但狀況良好的舞者，並不表示演出一定成功，製作的每一個環節都必須相扣，支持演出的品質。

慣例是由大一同學負責後臺工作，讓他們在擔任主要演出前，先經歷幕後工作洗禮。然而，這次演出實在龐大，於是研究生和先修班的同學都加入陣容，一起管交通、做前臺服務、甚至賣冰淇淋。在我的想像中，在荒山劇場看演出，絕不只看表演，應該還包含欣賞夜景、吹涼風、和吃冰淇淋；異於以往的表演文化應該被強調，才不辜負百年製作的虛名。

偏偏，人算不如天算，在我們仔細推敲安排後，演出當周的星期一早晨，我聽說有颱風要來，整個人驚醒。颱風快快地來了走了，就算損失一天的演出，還有另外七天，我們不怕；怕的是外圍環流滯留，天知道要損失多少場的演出！我清醒後開始打電話，先了解有沒有訂到室內劇場的可能；再對燈光設計曉以大義，希望他為室內劇場另外做一套設計；最後召集相關人員開各種緊急動員協調會議，演練戶外與室內劇場間轉換的各種可能。整個學院感受到事態重大的壓力，進入備戰狀態。在我們無法預料將會有什麼遭遇的同時，也做了各種安排，希望沒有任何一個環節會被犧牲，就連最枝微末節的冰淇淋，都絕不輕言放棄。

在完美的首演後，風雨來襲，演出被移駕到室內，完成另外三場的表演。

我當場宣布，所有觀眾可以憑票根再來欣賞之後的戶外演出。第四天終於雨過天晴，大夥懷著喜慶的心情回到荒山劇場。

沒想到，在雨水跟陽光的滋潤下，舞蹈塑膠地板足足長了四吋之多。當天晚上，大一的同學就把塑膠地板給拆了，放在草地上晾著。第二天一早，我看著當空熾熱的豔陽，急忙衝去現場，在車子靠近之前，就看到大一的同學們已經如火如荼在捲地板。他們小心翼翼地試圖把受熱過軟的地板捲得平順完整，因為身為舞蹈人的他們了解，沒捲好的塑膠地板是鋪不出平整的舞蹈地面，而不平整的舞蹈地面對舞者將是痛苦的折磨。

我滿心的感動，真不知道這些互助、負責的美德是怎樣被培養出來的，也許這就是舞蹈的價值與功能之一吧。除了合作、共識、一定還有別的吧？

# 舞蹈救國論

當我還繼續陶醉在幸福感時，卻聽到輿論對於時下年輕人的唏噓，以及對社會或政府的憂心。我沙盤推演了一下我感受到及聽到的落差，背後所代表的內涵，得到了一個結論，要有一個建全快樂又能前進的社會，就讓大家都去跳舞吧！

這可不是大言不慚，我這個想法是有道理的。首先我們來談談核心，一個社會的核心就是每一個個體的人。一個人學跳舞也是在學自覺，知道自己在做什麼。說實在的，我們的頭腦和身體的學習路徑和邏輯真是不同。很多知識上的學習，你只要聽到或看到，想通了就得到了。身體的學習，聽到、看到，跟做得到，完全沾不上邊。身體的學習要靠不斷地反覆練習，要使肌肉聽話，得靠一點一滴地讓身體改變。耐心專注地重複是進步的不二法門。從開始一頭霧水地頭腦想不清、身體跟不上，到可以有條不紊地

處理自己的身體，甚至開始體會如何期待並要求肢體的美感和變化的協調，這是一條充滿了自律與覺察的道路。人可以因此建立與自己的關係，把難搞的自己先搞好以免妨害他人。

跳舞要培養很多紀律的，比如說你開心地跳舞，但是不能踩到別人，當然也不希望被別人踩到。尤其在學舞的過程更要仔細觀察，努力跟進，大家一起往右時你不能往左，會打架的。每個人可以有多少空間，在怎麼樣的速度裡遊走，都要有一個守紀律的默契。而空間會變，速度也會不同，所以必須要學會應變與有彈性。當旁邊的人不慎入侵了你的領地，你如何在第一時間內略做調整，改變自己的處境，這是反應，一個重要的本事。於是自己與他人的關係自然可以和諧地建立起來。畢竟大家都想要快樂地跳舞吧，沒有人要氣憤或痛苦地跳舞。

從個人的行為擴散到更大的效應，我們開始跟別人配合。跳雙人舞一舉手一投足都有學問；怎麼配合？手怎麼擺？腳怎麼踩？什麼速度？怎麼互補？更有進階的步伐要討論支持，支持彼此代表信任和負責。當一個人要

往另一個人身上躺時，躺的人必須要信任同伴，放心地把自己給過去，撐的人則必須盡全力對同伴負責，他們得從中找到彼此的默契和表現。這感覺真是愉快又過癮。

跳舞讓一群人團結，因為他們息息相關，處處要為他人著想。跳舞的練習過程，一再地教導大家要如何跟他人共事共處，彼此依存的處境一再被反覆練習著，團結變成再自然不過的事了。就算有一個人有突出表現的機會，也都是仰賴其他人的烘托才能展現。

再說，跳舞能強健體魄，幫助氣血循環。人一運動，血液循環增強了，頭腦就會比較清楚，人也會跟著輕盈起來。人一輕盈，心情就好，辦事也有效率，社會因此可以更和諧。清末中國人有「東亞病夫」的稱號，身體弱，國家自然變弱。反之國民身強體健，自然會成為國強之本。以前日本提倡「尚武」精神，「武」畢竟會讓人聯想到暴力，雖然都是鍛鍊身體的事，但現在我們要的不是有可以暴力的能力，安居樂業才是令人嚮往的。

雖然學習跳舞這件事步步困難，要克服的難關一關又一關，也不知幾時會敗下陣來。但凡事都有其理想的立意與執行的手段，就看我以上粗淺的分析，不難理解以跳舞為手段可以救國的道理了吧！

# 不一定要先有譜

過去我常碰到一些充滿善意但有點天外飛來的邀請，例如說某音樂為主的演出，想邀請我們的舞蹈與之合作；或者一個其實可以很輕鬆的場合，想邀請我們的舞蹈以「不用太麻煩，很簡單」地表演方式參與表演。遇到這種邀請我都要很小心地回答，就怕人家以為我大牌，嫌棄他們的演出，尤其對那些滿是善意又概念不清的人。

二十多年前，我第一次有機會和一個交響樂團合作；一個嚴肅正式的計畫，我在八個月前就參與開會，五個月前開始陸陸續續編舞。總算到了跟樂團配合的時候，舞者們摩拳擦掌地提早兩個小時進場暖身，順便再稍微排練一些段落。時間到了，音樂家們準時入場，第一次配合並不順利，音樂的速度讓舞者來不及喘息。幾經溝通，來來回回地調整之後，終於抓到對的感覺。

正想乘勝追擊順走一遍，音樂家指著手錶說時間到了，大家紛紛起立收拾樂器，點個頭，走人了！少不更事的我當場傻眼，我的舞者還披頭散髮，一身狼狽地坐在舞臺地上，瞬間，我們都有一種下巴快掉下來的感覺。

指揮充滿歉意地跟我道歉，說明樂團練習時間有嚴謹的紀律，我只能一邊怪自己沒經驗，一邊安撫舞者，順便把剛才排練的筆記拿出來請大家再修正一下。個把鐘頭之後，終於放人回家。經過那次，我終於瞭解原來舞者是藍領階級，而音樂家是白領的。

多年後，我的專業音樂家朋友告訴我，他們會把譜分回家自己練，回來和樂團合成，最多不超過三次團練就必須上臺了，難怪音樂製作大多只演一場，而四處演出的數量又多如牛毛。這個狀況的前提是，每首曲子背後都有一位作曲家，而每支舞背後也都有一位編舞者。但是音樂可以付諸樂譜，化成一張張的影印譜，讓演奏者帶回家練；舞蹈卻無法如此複製。

沒錯，你現在大概也在想，舞蹈也有舞譜啊！

話說八〇年代末期我的一支十五分鐘短作被記錄成舞譜，首先記錄者先和舞團工作一個月，天天在那兒寫寫擦擦（因為當年只有鉛筆和橡皮擦可用），確認又確認。

試想，每一個動作都要記錄一個人的右手、左手、頭、身、右腿、左腿，乃至他的手指、腳部的動作，外加和音樂拍子的關係。一連串的動作記下來，已經像是為一個樂團寫的總譜了，更何況如果還是一個群舞呢？

這個最初記錄的版本當時還沒被應證過，不確定其中有沒有錯誤，所以為了確認這個記錄，在後來的十年間不斷有團體去信給舞譜局，希望試著重建這支舞作。我想大概因為這個舞譜尚未被出版，所以任何重建都很便宜吧！那十年間，我因此飛去很多地方檢查被重建的舞作之準確性，在那過程中，的確發現不少問題，因而必須修改最初的記錄。

沒想到十年後，當這個舞譜終於被確認完成出版後，邀請就少之又少了。

經過這十年的歷程，我對於舞譜的記錄和重建充滿了敬意，更對大多數舞

作的絕無僅有深感讚嘆！原來，這麼難搞又麻煩又辛苦的事，還有這麼多舞蹈人全心全力地去做。

先有雞還是先有蛋？這常是很多事情的問題。但要為一個已經完成的舞作編寫舞譜，聽來就是一件很吃力的事情。不說別的，要訓練一個專家來讀舞譜非要幾年的時間不可，更不用說記舞譜的專業，更是少數從事舞譜工作的專家，不斷下功夫練來的本事。所以說，這古今中外數不清的舞作，其實原來大都是沒個譜的！

# 跳舞之人無國界

也許因為動作語彙是沒有國界的語彙，外加全球化的聲浪高漲，所以引發舞蹈人容易遷徙的行徑。這裡我特別只針對舞蹈人而說，因為我對其他領域的現象並不清楚。但憑良心講，以前的世界並不是這樣的，只是現在我眼見舞蹈人在國度與國度之間來去的景況，已不可同日而語。對臺灣而言，其中當然也可能有另一個原因，因為身在臺灣這個小小的島上，流動空間有限，所以舞蹈人流啊流，輕而易舉地便流到世界各個角落去了。

大舞團本就需要很多觀眾，經常出國宣威是自然。國際市場一旦踏上了，就必須繼續走，希望所有國際連結能持續運作，在太常出現與好久沒來間取得平衡；外加現實考量，每個邀請都希望能搭上別的邀請便車，於是聚氣結市，一走就數月不歸，成為遊走在國際劇院間的旅人。

小一點的舞團也在到處找機會，哪邊走得通就往哪邊走，因為只待在家裡

不是辦法，出去闖盪，也許能闖出一片天。如果出走的行程沒有那麼多，也可以邀請國際間的同好高手來臺灣交峰過招，也顯得國際化不落人後。這種情形舉一反三，國際間的舞蹈界也都在找機會，所以來來去去本是自然不過的事。

獨立舞蹈人更是容易以個人的身分廣受邀請，無論演出、教學、研討，機會多多。我眼見各國的朋友們如同遊牧民族般到處行旅，在世界各個城市落腳，巧的是，你總還是常會在他鄉巧遇故知。於是你很確定在舞蹈的國度裡，國家的邊界並不明顯，依著舞蹈的腳印所畫出來的國度更是一家親。尤其一旦走過，就有可能再度受到邀請，行腳也能如滾雪球般繼續加乘。所謂的network這時就成了一張四通八達的網，我們總在這個網內認識新朋友又見到舊識，很快地，新朋友也變成了舊朋友。舞蹈的網絡在持續擴張中，成了一個貨真價實、族繁不及備載的大家族。

最厲害的是更年輕的舞者，他們沒有太多牽累，對於出外的要求也不高，說走就走，天下之大總不甘心還沒一試就先退守。所以這些舞者更願意到

處跑，尤其是藝術薈萃的大城市，如美國紐約、歐洲的倫敦或柏林等，甚至是一些我們平時都料想不到的城市，都有來自世界各地的舞者選擇去一闖身手。

臉書更是幫忙助陣的好幫手，於是我們就聽說誰又離開了；或在天涯海角的某一個客廳裡，浪跡天涯的舞者們如參加互助會般的相聚在一起，哪邊有一個試試身手的機會、或是誰又回來了。到後來，有些人我已經搞不清楚他們到底人在哪裡，總之正在世界上某個地方繼續追逐理想就是了。

這個舞蹈世界是空前的，沒有國界的，雖說語言也許會造成某程度的困難，一旦進到舞蹈教室或劇場，所有的困難等級就降低許多。我不知道其他藝術領域如何，但相較之下，舞蹈人是比較沒有語彙障礙，並且容易跟人分享空間的。

全球化讓國家的邊界模糊了，舞蹈人從一個小小的領域出走，老的、小的，如進行一個約定好的計畫般，在世界各地通行無阻。試想我們可以把

舞蹈的觸角延伸到多遠，又有多大的空間接納來自國際間的盛景。未來又不知會是怎樣的光景，想來真是令人充滿期待。

# 袂行未出名

碧娜・鮑許 (註一) 開始在烏伯塔發表她的舞蹈劇場新作時，觀眾嘩然，不知如何接受這樣舞不像舞戲不像戲的演出，一直到她的新風格被美國觀眾視為至寶後，才凱旋榮歸，成為德國表演藝術界的世紀代表。

現代舞始祖伊莎朵娜・鄧肯 (註二) 出身在美國，卻是在她脫掉舞鞋大膽跳舞的千姿百態讓歐洲人動容後，才被美國人所接納。

後現代舞蹈大師崔莎・布朗 (註三) 則是在法國受到廣大讚譽之後，回頭得到自己美國同胞的擁戴。西方世界對日本舞踏 (註四) 驚為天人，日本人卻還沒回神過來，山海塾 (註五) 索性移居到法國去，而永子與高麗 (註六) 則駐紮紐約，放眼天下。

文化差異可以製造出極大吸引力的情愫，無論是人與人，或是人對事，各

種風情都在我們所說的異國情調中，大力綻放。差異是可以被理解的，但吸引力是直覺。也說不清是因為不了解，隔著一層紗魅力不可擋，還是因為沒有太了解所導致的過度解讀，所以才能還原它本質上的價值？

最近在臺灣成立了十多年的體相舞蹈劇場，在法國亞維農藝穗節演出獲得極高的讚譽，在第一場的口碑之後，場場爆滿，一票難求。舞碼「兔子先生」是舊作，據了解它在臺灣演出的原版，與去年到英國愛丁堡藝穗節的再版，和現在法國的最新版之間差異並不大。在臺灣觀眾對他的元素與內容都不以為奇的情況之下，法國的舞評卻說：「兔子先生這個寓言似的角色，對我們在掙扎、妥協、與挑戰中所製造出來的視覺現象提出了質疑。」這種觀點的差異，是因為我們對這個舞團及編舞者太熟悉而有的預設立場所以視為理所當然？還是因為法國觀眾眼光清晰，能看到作品的精華？亦或是「兔子先生」裡的東方風味，觸發他們對東方情結裡加入科技感的觀賞經驗回味不已。

十年前，我也有過一個奇妙的經驗。有一位法國藝術節策展人現身在我的

舞團，邀請我的獨舞「我曾經是個編舞者」去他的藝術節演出。他說他在一個ＤＶＤ的影片中看到這支獨舞很喜歡，所以希望我能去演出。

高興之餘，我重新檢視這支在當時已有十多年歷史的舞作，由於這支舞裡頭使用大量語言，而這些語言所給的訊息是舞作中重要的內容元素，不會講法文的我只好用英文表達。要背誦塞滿十五分鐘舞作的英文並不容易。

我想既然要背，就挑戰更難的，中英夾雜，自己翻譯自己，既保持中文風味，還能讓懂英文的觀眾了解我想傳達的訊息，我自己在表演中的危機感也能因為雙語的互用而增高，豈不妙哉。怎知在首演之後，策展人卻扭曲著臉比手畫腳地責備我為什麼要用英文，完全破壞了這支舞的趣味。我想，從那刻起我在他的名單裡就永遠地被除名了。然而這個中英夾雜的版本，在倫敦和墨爾本演出，卻都受到很大的歡迎與迴響。

小時候外婆常在拜訪朋友後，在離開時笑唸著臺灣諺語：「行、行、行，抉行未出名（臺語）。」當時只覺得這是一個真的要離開了的指示，現在才能了解到這句諺語的智慧。

我們真的必須走出去，走出去才能被看見，被看見才有機會。但那種異國情調的弔詭觀點，卻成了很重要但也匪夷所思的關鍵。它可以成為我們自省的依據，卻也可以被當作操弄的手段，怎麼做端看創作者的初心。但異國情調要消失很難，無論西方人對東方人，或者東方人對西方人，人心和人情都是大同小異的。但是外婆的話才是重點，袂行未出名囉！

註一　碧娜・鮑許（Pina Bausch），一九四〇年七月二十七—二〇〇九年六月三十日，出生於德國，為現代舞編舞者，是「烏帕塔舞蹈劇場」（Tanztheater Wuppertal Pina Bausch）的藝術總監及編舞者。她打破舞蹈和戲劇的界限，將「舞蹈戲劇」（Tanztheater）發展到全世界，是用生命在跳舞的現代舞皇后。

註二　伊莎朵拉・鄧肯（Isadora Duncan），一八七七年五月二十六日—一九二七年九月十四日，美國舞蹈家，是現代舞之母，她的舞蹈表現為，裸足、即興、發自內心、特立獨行、舞別人不敢之舞。

註三　崔莎・布朗（Trisha Brown），出生在美國。一九七〇年她創建了自己的舞團，舞蹈空間不侷限在室內空間，二十年來，舞團的腳步走遍了世界各地，近些年來，她所形成的「布朗式動作」更蔚為風潮，使她成為肯寧漢之後，後現代舞蹈的主

註四　舞踏（Butoh），是現代舞的一種形式，起源於六〇年代的日本。由「舞踏之父」土方巽及「舞踏宗師」大野一雄發展出一種將肢體紐曲達到原始狀態的舞踏形式，又被稱為「暗黑舞踏」。

註五　山海塾，日本舞踏發展以來，最受全世界推崇的團體，八〇年代起，受邀為巴黎市立劇院駐院舞團。山海塾是日本「逆輸入」現象的最佳例證之一。

註六　永子與高麗（Eiko and Koma），來自日本的舞蹈家，師承舞踏舞祖師土方巽及大野一雄，舞蹈以極其緩慢著稱，需要高度的專注力。

流人物之一。

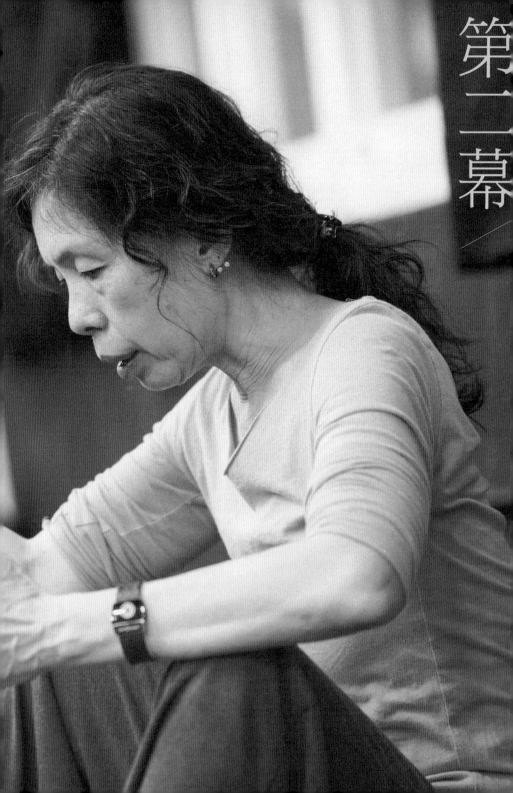

第二幕／

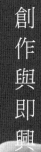

## 創作與即興

創作的念頭冒出來之後，就要開始找舞者、找音樂、找贊助、找場地；接著就是無止盡的排練、推敲、籌備；觀眾席燈暗，舞臺燈亮；舞臺燈暗，觀眾席燈亮。

一箱箱器材被推出去，最後一個人關掉最後一盞燈，靜靜的舞臺恢復到原來的模樣，彷彿不曾發生過任何事。只有經歷其中的人相信，這一切真的發生過。

攝影／陳若軒

# 完美與掌控

曾經，在上一個世紀的很久以前，我就發現了一個事實。那是個沒有網路、沒有手機的年代，我有足夠的時間一次只做一個作品。套句林懷民老師的話就是：「給它練到死！」於是，日復一日，像在繁密的黑髮中尋找白頭髮般，把一支舞翻過來又翻過去的審視，不斷地在雞蛋裡挑骨頭，愈挑愈細。怪怪！不管我怎麼練，舞者怎麼喬，每天總還有新的細節需要調整。這讓我有點沮喪，對舞者也有些抱歉，總覺得自己的眼睛是個苛刻挑剔的牢籠。眼看距離演出還有些時間，總要繼續排練。

有一天，我豁然開朗，懂了！我告訴舞者：「好在！我一直追尋的完美從來沒有來，如果有一天完美真的出現了，這支舞就必須封箱，不能再跳了，因為再來完美必會被破壞。」完美是屬於「翠玉白菜」的，必須在故宮的展示櫃裡，被玻璃包圍著，在恆溫恆濕的環境下永垂不朽。但是，那

個世界不屬於有血有肉的表演藝術。

我們跳舞的人幾乎都要從基本功練起，不管你多麼有天分，或是創意無限，從練舞的第一天起，就要老老實實練基本功。基本功五花八門，都脫離不了一個宿命，就是必須要一再地重覆練習。

為了跳舞，上很多課，學不少東西，真覺得要教身體聽話是最不容易的。就光一個所謂的「大腿內側肌」，老師說了好幾年，也懵懵懂懂地練了好幾年，終於知道是怎麼一回事，卻離收放自如地變化運用還有一段距離。

每個跳舞的人練起功來像做工，忍辱負重外，還看不到出師之日。漸漸地，還跳得下去的人都練就一個本事，吃苦像吃補。對皮肉的累、痛、苦，都甘之如飴，還樂此不疲。是為了學會「掌控」自己的身體。

沒錯，就是「掌控」。只有當你能充分掌控自己的身體時，身體才能為你傳達舞蹈要表現的訊息。然而身體不是死的，掌控也不可以是死的。面對一個不斷在變化的身體，掌控也必跟著變化，其中的拿捏很難說清楚。

很多人都很難相信對我影響最深的恩師，是「無垢舞蹈劇場」的林麗珍老師（註一），因為一談起無垢舞蹈劇場，大家就想到林老師經典作品《醮》、《花神祭》、《觀》等。這些作品所顯示出來儀式般的天人合一，以及極致專注所顯現的重量，與整體製作的精緻與唯美，都是如此清晰與絕對。美學觀這麼完整的舞蹈家，怎麼教出我這個連舞作該長得什麼樣都不確定的即興舞者。

早年我還沒沉迷於即興世界裡時，我只做編創的作品；後來當我開始以即興做表演時，編舞的概念成了我即興的線索。曾經我感覺到和恩師好像站在一條路的兩個極端，她在那一端要求所有的極致與絕對；而我在這一端拿捏隨時變化的不確定。我們相敬如賓，各司其所，卻沒有什麼對話。我曾經自問，我只是個叛逆師門的傢伙嗎？雖然打從心裡不曾有過叛逆的心情。而且我最早即興舞蹈的啟蒙，來自林老師，我編舞的基礎也來自林老師，如今我只是把這兩件事以一種自發的趨勢，融合在一起罷了。但是這一路上我們怎麼看都是愈走愈遠，好像在地球的兩端。

直到不久前我終於了解，自己在做的即興，其實跟林老師要求的絕對是根植同源的。因為我們都在追求一種極致的完美與掌控。她用時間與心力，琢磨作品可以呈現的絕對；而我則把脆弱易碎的完美，放在每一個當下可被易動的掌控裡。

也許在追求完美的過程中，完美永遠不會來；但每一個當下選擇的掌控，都有機會在唯一的時間點裡，達到剎那的完美，然後逝去。

註一　林麗珍，出生於基隆，現代舞蹈表演團體無垢舞蹈劇場創辦人暨藝術總監，舞蹈家、編舞家、服裝設計師。曾獲國家文藝獎。作品《醮》、《花神祭》、《觀》，為其代表作，影響台灣舞壇，並使台灣文化躍登國際舞台。

# 讓人上癮的即興藝術

在臺灣有很多人把我和即興舞蹈畫上等號，早年我對這種說法比較介意，現在覺得也沒什麼不好。我做即興演出是不爭的事實，因為沒有別的人做。當然現在我有一群朋友跟我一起做，但是再怎麼說，我們都是很小的一撮人，即興演出仍然是邊緣化的行為。這個現象其實在世界各地都是一樣的。

第一次在臺灣做即興演出是二十年前。那次我的老師，接觸即興的鼻祖，史提夫·派克斯頓（註一）來臺和我一起同臺做雙人演出。當時臺北的觀眾當然大多搞不清楚什麼是「接觸即興」，但大師的名字可是響噹噹不能不知道，所以場場爆滿。

那個製作叫做「新旅程」，老師有四十分鐘的獨舞，音樂是顧爾德（註二）演奏巴哈的 English Suite。只見當時五十二歲的史提夫在那四十多分鐘完

全用最真實不誇張的肢體動作，一段一段地去和音樂接觸舞動，每天晚上他的謝幕都是全場起立鼓掌。

反應熱烈的原因有三，第一是驚訝，大家反應：「哇！五十多歲的人，身體還動得這麼好！」因為當年四十多歲的人上臺跳舞都已是稀奇的事了，遑論年過五十還能上臺跳得這麼好。第二是致敬，對大師不能失禮。第三是看熱鬧，沒看過這樣奇怪的舞，很像亂跳，卻又好像學問很大，沒看懂門道也要看熱鬧。

大師的熱潮來了又去了，我繼續堅持做即興的演出。曾經，我在公部門補助的會議中受到質疑，好心朋友來勸我：「你可以編舞的，幹嘛不好好編舞就好了，少做一點即興嘛。」

我們每個人都是即興跳舞長大的，舞蹈如果曾經在小小孩的生命中劃過些許色彩，肯定是即興行為。手舞足蹈本就是人與生俱來的本能。身體能說的話是語言無法說清楚的，甚至連頭腦都無法了解。

有一年，我在臺東都蘭糖廠教當時常在那出沒的朋友們跳舞，他們大多數是原住民藝術家。都蘭的藝術家們都很high，連跳了幾天舞就想要開表演會，時間訂在週六晚上，糖廠有固定表演的夜晚。儘管他們都是天生對跳舞不陌生的人，為了要上臺表演，還是都用功的找音樂、排練、打扮。當晚都蘭糖廠的氣氛high到最高點，每一位表演者都真心全意地陶醉在自己的曲目裡舞蹈，觀眾拍手、狂叫、幾乎要衝上舞臺。演出完了，他們圍著我，興奮地說：「跳了一輩子的舞，從來不知道舞蹈竟然可以如此地表達自己的心靈。」

對我而言，跳即興不是二十年而已，嚴格說來，已有四十多年的歷史了。小時候沒有負擔的亂跳，長大了感覺到在每次即興的舞動裡，有些無法言喻的滋味。後來成為專業，開始嚴肅地看待即興表演的行為，也曾問自己不做即興不行嗎？二十年來不斷地問自己到底要提供給觀眾什麼樣的觀賞經驗。一路摸索，從努力希望被了解，到完全清楚地設下自己期待的標準，這是一段反省、試驗、應證、再反省、再應證的漫漫長路。

時間剎那，稍縱即逝，每個人在每個當下有著什麼樣的身心；身體執行起心動念之間的決定可以有多準確；身體動作的運作又處處充滿了超越理性可以理解，感性可以體會的枝微末節；身與心在觀眾圍繞的表演場域中，有如羅馬競技場中肉搏獅子的戲碼，起手無回！即興表演是活生生、赤裸裸的，就像走在深谷的吊索上，每一步都得準確，這是我為自己訂下的目標。可行嗎？我只知道這個目標可以永遠追尋不完，因為面對的是永不歇止的「變化」。這種表演與追尋，是會上癮的！

註一　史帝夫・派克斯頓（Steve Paxton），美國舞者、編舞者。原是練習體操的運動員，為了幫助體操表現而修習舞蹈。後來將重心轉移至接觸即興（Contact Improvisation）方面，並對東方思想產生濃厚興趣，努力推動這種強調給與受、自由自在、互信且充滿挑戰及變數的「接觸即興」。

註二　格倫・赫伯特・顧爾德（Glenn Herbert Gould），一九三二年九月二十五日─一九八二年十月四日，出生於加拿大，公認為二十世紀最有影響力的鋼琴家之一，以演奏巴哈樂曲聞名，其中以《郭德堡變奏曲》最知名，並一舉成名。

# 發現完美不存在

表演隨著時間開啟，也隨著時間逝去，存在成了它最底線的本質。有人才有表演，不是幻象，也絕不虛擬，人與時間與存在緊緊地扣在一起。

在戲劇的領域裡，很多時候劇本是一場場演出賴以環繞的核心。在音樂的世界，樂譜往往走在演出的前線。而舞蹈呢？創作從來不是來自舞譜，創作者面對的是一個個真實的舞者，記譜是特定而艱難的工作，讀舞譜也是少數訓練有素專家的本事。舞蹈從來不是在家中或在腦子裡可以完成的事情，它需要的是人，有血有肉活生生的人。編舞者面對必須跟他同處一個空間的舞者，一點一滴地工作，一分一秒地累積舞作的進行。人在，舞蹈就在；人走了，舞蹈也如曇花一現般地成為過去。

有人也許會說「用錄影把它記錄下來吧」，錄影的結果是鏡頭後面那個人的選擇，一個新的創作行為，而非原來的舞蹈，更別提當他把鏡頭拉近或

拉遠地尋找影像要擷取的片段，這時編舞者只能釋懷地承認錄影是另外一個人的作品，而舞蹈已經隨著時間的流逝成為過去了。

我們多麼努力試著要留住每一個我們喜愛與期待的片刻，所以我們不斷排練。從動作的角度到每個行動的速度，乃至於操作動作的態度到每個時刻的心理狀態，一次又一次反覆，期待能如雕刻的鑿痕般，去蕪存菁地把所有被選擇的動作以及操作的方法保留下來。

二十多年前有一個機會，我學會了影響我一生的教訓。那是個大家都還不太忙的時代，我們可以用半年排練一支不到二十分鐘的舞作。動作確定後，還要不停地打磨，一來希望能更加精緻，二來要確定舞者不會把好的狀態鬆懈掉，所以排練從未中止。整支舞被翻來覆去審視，每一個角度，每一個時刻，每一個舞者相遇的狀態。在一次又一次排練下，我每天仍然都可以寫出一張滿是細節的修正記錄。今天這裡好多了，但那裡卻鬆了一些；昨天有的角度剛好，今天卻怎樣都不順；或者一個小小的動作尾音，是之前從沒有被注意到的。在不斷的排練下整支舞作愈來愈精煉，但

還是有如沒被鎖緊發條的器械，充滿了變數。我記得發現原來完美是不存在的那天，我滿臉笑容，因為那是個讓人鬆一口氣的體會。我知道一旦舞作完美，就是它該被庫存的時候了，於是我們可以自信滿滿地上臺去享受充滿變數的時刻。

這是表演藝術，一種與人類有機而不確定的狀態緊密結合的存在。觀眾到底想看什麼？如果他們已經知道羅密歐與茱麗葉是如何殉情的，他們又為何要進到劇場再看一次？如果他們知道一場抽象的現代舞是很難被理解的，他們為何要坐在那兒面對自己的茫然？

觀眾到底想看什麼？我想大多時候觀眾其實也不知道自己真的想看什麼，或者他們以為的跟實際上其實是有出入的。表面上觀眾正在欣賞表演者的展現，幸運的話，也許可以看出一些訊息的蛛絲馬跡，讓自己的參與值回票價。但其實更深一層的意義是，觀眾完整了這個表演行為，他們在現場隨著表演者的脈動一起呼吸、一起抽搐。觀眾是一場演出的見證者，因為時間過去，演出也逝去了，只有表演者與觀眾共同經歷過那場的歷史。所

以觀眾買票到音樂廳，體會音樂家當下的呼吸與放出去的力道所製造出來的聲音，雖然他們了解花更少的錢就可以買到錄音完美的ＣＤ，但是音樂廳的觀眾卻不曾少過。

談存在也許太沉重了，或許我們只要天真地隨著每場演出的幕起幕落，在不經意間經歷每個當下就足夠了。

# 在動作之海沉浮

人離不開動作。從居家生活到工作，從細微表達到手舞足蹈，從靜態姿勢到誇大動作，人無時無刻不在意識與無意識間舞動著。也因為動作發生得太理所當然了，所以大部分的時候，我們根本不會去關注動作這回事。一直到我們開始從事特定的動作行為時，要怎麼動？為什麼動？才成為注意的目標。

動作無所不在，豈是隨便可以說清楚的。今天我們就只來說一說，關於「舞蹈動作」這回事。

舞蹈動作非常複雜，因為舞蹈大概是人體動作最繁複多變的行為。首先就舞蹈形式種類來區別，就已經多到無法列舉，更何況抽象的當代舞蹈完全摒棄動作限制的藩籬，因此動作從此再也沒有可以或不可以、對或不對的問題。也由於門檻低到可說完全沒有門檻，所以只要你願意，什麼動作都

可以被搬出來做。這下麻煩了，首先人離不開動作，再加上沒有限制，於是動作可以變成完全沒有價值的消費品。我們鋪天蓋地散布動作，卻不知為什麼需要如此。

碧娜·鮑許在乎「人為什麼要動」，她在乎的是動作的動機。也許她只說過一次這句話，但這句話已經變成經典被不斷複誦著。動作的動機的確重要，因為動機，所以動作的生成跟組合會不同；因為動機，所以動作的動力和訴求會不同。

身為跳舞的人，特別是打著即興招牌的人，我更是不斷的質問自己：「為什麼要動？」「動作又來自哪裡？」因為我們哪怕把所有其他的念頭、意識、感官都關掉，身體還是照樣無礙地舞動著。想來真是可怕，若說動作可以被稱做一種產出品的話，我們一定會被自己產出的產品淹沒滅頂；更可怕的是，這些漫天蓋地的產品居然一點價值都沒有。我們是該要好好地想清楚為什麼要動了。

另外一件我在乎的事，是要「如何動」。兩個外表相似的動作，完全因為被執行的方式不同，而變成完全不同的動作，也訴說著不同目的的語彙。「要如何動」，很難被說清楚，我們可以用許多形容詞去堆砌靠近的途徑，但真正發生的還是自由心證的行為，只要說的人和做的人彼此都認同就成立了。

舉例來說，我們可以期待伸出一隻「有力的」手，怎麼樣用力叫做有力？於是我們可以說用力一點、再有力一點、直接一點、堅決一點、瞬間的用力、不猶豫的把力量用出來，在力量中有一種韌度不是死硬用力的那一種、要像一個將軍指揮他的士兵往前衝刺一般的堅決有力！喔天啊，我們看到那個動作了嗎？所有繁複聚焦的形容，為的只是要把那個「如何做」說個明白，但這個明白是不可測的。「有力」是一種重量？還是一種肌肉收縮的狀態？它跟速度有著什麼樣的關係？空間路徑會不會影響它的表現？還是以上皆是？動作要如何做是不容易說清楚的，但好像我們也不能不說清楚，因為可能失之毫釐，差之千里啊。

大多數人只要躲藏在日常功能性的動作中就覺得安全，要不，先過審視那一關討論好不好看就好了。可是舞者不行，功能不是目的，好不好看也不足掛齒，所以大家只好花畢生精力在茫茫的動作之海浮沉。

想到這裡真令人腿軟，但無邊無際的動作也正在自己身上和眼前的過往中，同步進行著，又令人十足地安慰，因為關不住的身體正以本體最自然的方式，用極限的（minimal）表現，訴說著自己的故事。這就是所有動作可能性的根源。

# 即興表演者一生的練習

在舞蹈的世界裡有一個小小的角落，躲著一種其實無所不在，但又不太被看重的形式，叫做「即興舞蹈」。小時候課表裡總有一門課叫做「即興創作」，顧名思義，「即興」是為了要「創作」，這樣的想法被大多數人所接受，也就不假思索地被沿用著。

說真的，這樣的觀念一點也沒錯，因為許多藝術家的確是用即興的方式來尋找靈感，或者說即興是發掘作品素材的一種手段。這樣的做法在各個領域都適用，所以說「即興」是為了「創作」，「創作」才是目的，「創作」後，即興就可以被丟棄，通常不是個可登大雅之堂的物種，這個主流的想法把即興不由分說地歸類到支持系統，難見天日。

現在狀況似乎有所改變，愈來愈多人注意起即興行為與不可捉摸的潛意識間的有機性，於是「即興」開始被拿上檯面，反客為主地開張了起來。儘

管如此，即興的存在觀點依然有些模糊，是靜待分說的。

即興內容到底是不是隨時可被丟棄的素材？這個想法會使得結果變成如功利主義分明。由於內容不易被留下，也無法重複，所以可被丟棄般地交易行為，因果回推，所以即興舞蹈也可以亂跳了。果真許多結果看來跟這個論點相去不遠，也難怪即興一直徘徊在邊緣地帶，難以翻身。

而我最終的看法卻有分別，即興舞蹈應該有兩種出路，一種是做為創作的支持系統，另一種則是可登大雅之堂的即興表演。創作的支持系統可任意嘗試，不用多想，做過就丟，就算無厘頭或恣意妄為也沒有關係，有時更是愈出乎自己的意料愈好。而另一種把即興當作表演形式的做法，則必須為所有自己做的內容負責任，因為你正邀請觀眾參與你那稍縱即逝的行為，一舉手一投足都要審慎。為什麼是這樣？為什麼不是別的樣子？時間在大家的注視之下如流水過去，每一個注視都將成為共同的記憶，表演者大半是無法記得自己做過的所有細節，但在時間的過往之下，有些訊息會被累積。而這些難以說清卻又被累積的訊息，就成了這個表演的全部。

這也要感謝舞蹈這種非語言的表現系統，本質上就存在著無法被簡單說清的抽象性，這種抽象性很視覺，又很不適用於語言文字間的邏輯思考，是一種更直接，類似視覺印象的直覺傳達。無論舞作多麼嚴謹地被編排呈現，這種抽象性仍舊以其特質或多或少地彰顯於世，而即興表演也在其中因人而異地扮演著自己可以勝任的角色。於是當眾目睽睽注視著一位即興表演著，用他們不預設立場但充滿好奇的眼光詢問著「你想要做什麼」時，表演者以什麼心態與內容餵養觀眾的胃口，是會使結果產生莫大差別的。即興表演者在每一個剎那做了什麼樣的選擇，累積呈現給觀眾的訊息，是不容輕忽的舉動。

如果說喝紅酒配起司很搭，巧克力和冰淇淋是絕配，那舞蹈這種相對抽象又稍縱即逝的表演藝術，以即興來表現也是一絕。只是表演者需要對觀眾負責的這件事，就足以讓即興表演者用畢生的練習去成就了。

# 直覺萬歲

最近常常思考直覺這回事，總覺得它無所不在，卻又遍尋不著，沒有辦法說得清楚。首先想的是在創作上的選擇，茫茫的動作大海中，為什麼會在那個時刻選擇那個動作？或在完全沒有預設立場的狀況下，就知道這個選擇是對的，這個「對」當然是自己說的。

說來有點玄，直覺悄悄地就來了，當被人家問到這麼做的理由時，卻又無法說清楚。每當因為要回答那個「為什麼」，理性便開始運作。於是有一些道理就被對號入座，因為這個空間、因為那個時間點、因為關聯、因為前因、因為後果，然後所有的道理好像可以被合理化。這也很不可思議，為什麼直覺竟可以在當下立刻找到理性必須思索半天的道理。當然也有完全找不到道理，就是非如此不可的時候。

直覺當然會牽涉到習慣或偏好，當它出現時，你非得要正視它不可。我經

常會在身為旁觀者時，訝異當事人所下的決定，他們就這樣理所當然地做了選擇，或者根本不能被稱做選擇，就只是一個決定或要求。我在一旁看到它之所以成立的蛛絲馬跡；或者真是不知從何而來的沒有道理。

聽過不少人說，在經歷許多過程與歷練之後，回頭審視，才發現自己年輕時的作品還真不錯。年輕，所以沒有太多經驗可供參考；年輕，所以更可以不計成敗地為所欲為，於是直覺有機會凌駕一切，操控全局。我就曾經回顧自己小時候的作品，特別是過去並不被看好的作品，反而非常訝異當時的創作能力與風格的選擇，而且深知自己再也無法做出那樣的作品了。

林懷民老師多年前也曾經對我說過，他認為自己編過（當時之前）最好的作品是《薪傳》裡的一段插秧小舞，他再也編不出那樣的舞蹈了。那段小舞並不特別起眼，但在空間與節奏上很有條理，我不確定他推崇那支小舞的原因，但相信他必定是在那支小舞裡，看到此最直覺與對點的判斷。

我自己也有一些無法被解釋的創作經驗。曾經有幾次在創作之初，腦中就

一直出現一個畫面，陌生且不知所為何來的畫面。就像看圖說故事般，我的創作過程就是解開腦中那個畫面內涵的歷程。有一次腦中的畫面是如兒童畫般地，有一座山，只有曲線沒有細節，山上有一個女孩獨自站在那裡，相較於那個山頭，女孩比例明顯地太大，但有童話的趣味，最匪夷所思的是她嘴角有一抹意味深長的淺笑，於是那支叫做《隱地》的獨舞就成了這個畫面的解讀。

另有一次，腦中畫面裡有張長桌子，桌上端坐著一對男女，他們穿著一樣襯衫長褲的男裝，靜靜地並坐著。許久我都無法了解這個畫面的意義，只是循著直覺尋找音樂，串連動作，一點一滴地掀開舞作的面紗。我再次從舞作中學到自己的心性與認知，創作裡最令人會心的意外收穫就在此。

直覺真的很神祕，它無所不在，不只是創作行為，在生活上也處處可見。你可以感覺那是個可以親近的人，或是該遠離的危險。我們的意識與直覺不斷地交相運作，讓我們得以正常過日。

在直覺的天地裡，感官都是打開的，不只是看得到，聽得到，連呼吸也可以聞得到，皮膚可以接收得到，然後直覺就像樹上自己掉下來的果子，隨手可撿。

你問這是怎麼來的，沒人可以回答。與生俱來吧！多麼草率的回答啊。但我們可以確認沒有直覺的世界，色彩一定不夠豐富。也許我們可以做的事不過就是放任它去，在奔馳的當下放開雙手，歡呼直覺萬歲！

# 無法閃躲的時間感

窄路亡羊，好死不死就碰個正著！好歹也是緣分，雖然亡羊最壞的狀況就是亡了嗎？

「Timing」是一個神奇的東西，它就剛剛好，或剛剛不好，不多也不少。在一個確切時間裡，於特定空間發生的那個的交集點，也許正中要點，也許剛好閃過，但總是一個時間與空間的交集。

現代人都很講究Timing，Timing對了，一切都好說；Timing不對，怎麼樣都難。以前人說「天時、地利、人和」，總有一種搖頭擺尾、慢慢道來的氣氛，但奇怪地，Timing卻給人一種明快的節奏感，這也許是我的偏見吧。可是不論「天時、地利、人和」也好，Timing也好，宜東宜西地，所有人對某種時間與空間明確的交集，顯然都給予了特別的印記。

跳舞時我們在空間中游走，身體各個部位在身體中心軸前後左右上下移動。花了時間，改變了空間，製造了分分秒秒的變化。然後一個人過來，另一個人過去，他們被要求在特定的時間點，讓身體的某些部位相遇，以製造一個畫面或動力，在一個又一個的相遇中，被期待有最準確的配合。舞者們必須經過不斷地練習，以求能精確地掌握每一個動作的執行。

呼吸會影響動作的進行，深沉的呼吸或淺短的呼吸，使動作的進行有不一樣的表現。肢體動作的力度會影響動作的進行，放鬆或緊繃、延展或施壓，不僅改變了動作的表現，也調整了動作在時空上的結果。舞者如此斤斤計較每一個細節，愈是成熟的表現，愈是不容分毫的差池。為了製造每個不偏不倚的當下，時時刻刻都得要拿捏得宜。

每一刻的交遇，都是經過時間一路的護持才能達成。就像我們出門前接了一通電話就會錯過一個紅綠燈，錯過一個紅綠燈就會趕不上一班車，趕不上一班車就會遲到，遲到了才能在門口遇上三十年不見的老朋友。連續劇都這麼演，但仔細想，這種受到時間推擠影響的例子不是隨處可見嗎？

在生活上，我總是對巧妙的相遇讚嘆不已，哪怕是在街角突然發生讓人心臟差點從嘴裡跳出來的車禍。一個人拖了幾天的工作，在一周工作天的最後兩小時匆匆趕赴現場，另一個人已經離開工作現場，這時這兩個人怎麼樣都不會有任何關聯。突然，離開的人接到一通電話，通知他少蓋了一個章，必須再回去補，這時原本殊途的兩個人居然產生了目標的交集。時間漸漸趨近，助理來電話說可以把文件帶出去蓋章，於是朝相同目標邁進的兩個人有了一個可以錯過彼此的機會。但是想一想回去蓋章是多麼輕而易舉的事，所以還是回去蓋章吧，那隻原來伸出可以帶你離開現場的救命的手，被輕輕地撥開了。懵懂之間，兩個人各取所需的往自己的前途邁進，時間與空間不偏不倚地隨著巨響產生了交集，他們在街角以完美的Timing撞到彼此。隨後而來的當然是救護車和交通警察，撇開那混亂的後續以及那顆差點從嘴裡跳出來的心臟，我們還是忍不住驚嘆這完美的緣分。別說這荒謬的說法浪漫得令人無法忍受，事實上這一路鋪陳走向交集的來龍去脈，你逃得掉嗎？

於是亡羊可能亡了，我們還是無法為走向窄路的「早知道」懊悔！所以在接受之餘順便宿命一番，也顯得瀟灑豁達。身為跳舞的人，天天追著完美的Timing，就像試圖在舞作中扮演命運操縱者的角色，才知道那渾然天成的時間感有多麼的迷人啊！

# 修了三輩子的福氣

多年前就有個體悟，這輩子能夠當導演或是編舞家的人，一定是修了三輩子的福。怎麼說呢？你不過有了個想法希望達成，就有人資助你，又有人身體力行地投入執行，還有一幫子人打點大小的事，小至訂個便當，大至設計燈光或是執行宣傳等，最後還得有觀眾進來欣賞，而且他們還得買票啊！當然你可以說這是各憑本事，或每個人都在其中各得其所，但是別忘了，你就是這一切的始作俑者。為什麼是你？就因為你的起心動念，於是在不同時刻都有需要別人幫助才能達成的期望。這難道不是命好嗎？

話又說回來，的確從每個人的角度來看，參與表演藝術的每個人真是各得其所。會表演的人，無法自己想演就可以演；做燈光的人，必須要有作品讓他發揮。表演藝術原本就是集體合作才能完成的使命，然而，冤有頭債有主，總是要有人開個頭，可是為什麼是你？這是我每次做演出的過程

中必定會經過的心路歷程。特別是在最後關頭，大家都得聚精會神地投入時，我總會心存感激地欣賞著這一切。每個人都是全體呈現的一環，環環相扣，每個人都很重要，都不能出錯。對於能夠讓這種機緣再度發生，我總是感動莫名。

雖然各行各業也需要人與人的配合，但是藝術劇場的狀況就是不一樣。通常各種行業的存在，都有其賴以營生的理由，就算公益事業也有其必要持續操作的內容和架構。相較之下，藝術劇場明顯脆弱得多，沒有人有把握是否一定會成功，每一個製作有沒有未來性，似乎是一種奢侈的想像。但想做的人還是要做，儘管它的結果再好，到頭來還是如曇花一現，充其量只能自我安慰「凡走過的必留痕跡」。

且就先從我自己的角度說起。當作品的念頭升起，在腦子裡形成了各種自有理由的想像，於是就要開始找到各方可以共同達成這個想望的人馬。找人討論音樂的協助或合作，仔細推敲舞者角色的適用性、確認尋覓經費的管道、爭取理想場地的使用機會、找到各種相關人脈資源來幫助製作的

進行，接著還有服裝、舞臺、燈光、宣傳等的討論。這些都還只是紙上談兵，布署妥當就得照進度表依序推進。從藝術面到製作面、從前期的籌備到中期的實際操作、從進劇場前密鑼緊鼓的排練，到製作群瘋狂地推票。

最後，當技術單位推著一箱箱的器材進入劇場，第一顆燈光被開啟後，接著各組人馬相繼進駐。前臺忙前臺的、後臺忙後臺的，編導和表演者時時刻刻在調整自己，面對每一個時刻的精力和態度。最後關頭，時間像退潮的海岸，不知不覺，回頭已無岸。然後，大門開啟，觀眾進場。觀眾席燈暗，舞臺燈亮；舞臺燈暗，觀眾席燈亮。結束！一箱箱器材被推了出去，最後一個人，關掉最後一盞燈。靜靜的舞臺回復到先前的樣子，一切就像不曾發生過任何事的樣子。只有經歷過的人在記憶中相信這一切真的發生過。

能夠一而再、再而三地引發這種事件的人，要不就是有某種程度的妄想性格，要不就是著魔成癮了。但不管怎麼說，他的想望還真的能夠達成，絕對是修了三輩子才有的福氣。

對於這修了三輩子才有的福氣，我認為能在好人家當寵物貓或寵物狗，也是需要修三輩子才能擁有的。你看自以為是主人的人，如何在寵物身邊忙得團團轉地伺候就知道了。有時當我身為那個始作俑者，頂著三輩子修來的福氣，為了自己的想望，忙累到像落魄的狗一樣時，我還真不介意拿我那三輩子修來的福氣去做哪個好人家的寵物狗呢。

# 焦慮都是自找的

最近又深深陷入製作演出的焦慮裡。那個焦慮有一條軸線，循著時間，由鬆鬆的工作期愈逼愈緊，最後好像所有的事都必須在同時進行，七手八腳的，眼看著那個盡頭就在眼前，卻因為焦慮太大了，以至於最後總有妄想，但願離那盡頭還有更多的時間，好讓所有細節都可以被更安穩的照顧到。每一個首演都是活生生的現實，一步步地它就到了。不由分說的，必須開門接受觀眾的檢驗。

我常在思考要做個新作品的欲望是哪兒來？因為周而復始的，在開始有念頭的時候，一切似乎都是那麼美好，什麼都沒有，壓力也不存在，只有想法而已。付諸行動後，漸漸地，一點一滴發現了築夢所要注入的籌碼，這時還是力氣十足，在沙盤推演中勾劃出所有的充分必要條件，而且相信只要去嘗試，就可能得到所有需要的條件。接著信心滿滿的招兵買馬，籌

措糧草，此時，現實逐漸揭露，你期待的東風沒有來，也許要架更高的祭壇，請來更多各方護法，以及更努力的祈禱。最後不論它來了什麼風，仗還是要打的，也或許該更實際，因風制宜，來什麼風打什麼仗。可是事情往往不是這麼發展的，因為規格從有念頭時就已經啟動，半路想要轉頭，或走另外一條路，未必可行。所以每個發起的始作俑者都得有絕地逢生的本事。

就像厲害的廚師，不見得要有山珍海味的材料，或設備完善的廚房，才能做出好料理。重點是食材新鮮，做法能讓每種食物的滋味在該鮮明的時候鮮明，該融合的時後融合，可以相互提攜，互顯光輝。最可怕的是空有一切好條件，卻把珍貴的材料做壞了，白白浪費難得的資源，令人扼腕。

大部分的舞團之所以會成軍，都是因為一位有創作必要的人發起。發起時事情都很簡單純粹，因為不做不行的念頭放在腦子裡會發癢的，所以他開始了創作的旅程。因為有創作之癢而創作還是美好的，因為純粹，所以不論成敗，起碼創作之癢暫時被止住了。只是這種毛病不易斷根，會一直再

犯。所以有些愈挫彌堅的癡漢，就進入了持續挺進的胡同。

然而，也有的創作未必是因為不做不行。曾幾何時大家也把舞蹈這門表演藝術炒得沸沸揚揚的。結果麻煩來了！不知不覺，所有的創作者開始被體制收編，對體制也有了權利與義務。在生存危機與權利義務的鞭策下，還會繼續發饞的人應該是真的不做不行的了。只是這個不做不行的原因漸漸也不單純了，有時是因為念頭之饞又犯，有時則是因為體制的期待，有時則是基於對存在的交代，有很多「非如此不可」被加了進來。

我常想，是什麼驅動我繼續創作？有時覺得停止不做會比較快樂，起碼可以不再落入焦慮的循環。我的焦慮往往又是多頭馬車衝撞上來，因為我總是從製作、編導、到演出全部上場。非如此不可嗎？但是當編導有了想法，唯一能鉅細靡遺地知道每一個創作需求的製作人，就是編導自己，這種現象也不乏案例。表演又是舞蹈世界裡最真實的實踐，我們不只是想它、說它、理解它，更要做它。沒有實際的操作、我的舞蹈世界會有缺憾。

所以我的焦慮都是自找的，跟著創作與演出一波一波的來了又去，來了又去，就這樣的也歷經了二十多個年頭。

說著說著，戲又上演了。回頭？還沒打算呢！

# 創作也是一種懦弱罷了

「無知！」我們有時會怕碰到無知之人，或怕被認為無知。這實在太想不開了，無知不好嗎？

從不同的角度來看「無知」，會發現無知未必不好。小孩子不知天高地厚，什麼都不怕，是一種爽快，反而是大人在一旁擔心受怕，這個不行，那個小心，一天到晚窮著急。生活單純的人，自自然然的過日子，日出而作、日落而息，掙扎不多，真令人羨慕。以前的人，健康常識有限，也不懂該忌諱什麼，雖然到頭來也不知自己是怎麼死的，但死都死了還在乎這麼多幹什麼。想到我阿公，當年他身為一個知識分子，就是書看多了，到了老年更是天天把報紙裡的每個字都細細吞下，結果這個不敢吃，那個不能吃，搞到後來營養不良，也沒有比較快樂。

俗話說：「不知者無罪。」完全支持這論點。連英文的「innocent」，也

有「無知」和「無罪」兩種解釋，可見人的道理就是人的道理，和不同國家的民情無關。現代的人事事都可以上網查資訊，把古人說的「秀才不出門，能知天下事」發揮得淋漓盡致。我們可以想像一個足不出戶卻滿腦子知識的宅男，雖說也可以在虛擬的世界裡和外界互通訊息，到頭來也不知那些知識要做什麼用。我曾經很羨慕一位自稱為「無用知識女王」的朋友，她總是可以為大家解惑，什麼奇怪刁鑽的小問題，她都可以找到答案。相較之下我就是那無知之人，事事求問，小小腦袋裝不下太多資訊，需要時上網查詢，然後過目即忘，常常在搜索腦中記憶庫時，充滿了無法對焦，似是而非的畫面，日子照過，也不見有太大的困難。

真的無知就已經無知了，所以也不會害怕、憂慮。最慘的是，知道太多，卻什麼事也不能改變的。例如知道了一些不能說的祕密，自己會先得內傷；或因為知道太多細節，而細節間彼此衝突，還不如不知道。無知與有知也是有尺度之別，從完全無知到知道一點點，有時就是一大鴻溝，知道很多到知道太多又可能是黑白之別。一知半解最嚇人，你解釋東、解釋

西，繞著周圍團團轉，卻看不到事情的核心。若是如此，還不如無知。

認真想想，我的無知已經很嚇人，又很膽小。光說「生產」一事，大家都說做創作猶如生子，想生的時候滿懷想像，沾沾自喜，覺得未來有無限可能；懷胎時辛苦萬分，卻也有各種滋味時起時落；要生時巨痛無比，有時還會難產，但無論如何都得要熬過來。接下來看到小孩，才知道原來自己懷的孩子是長這個樣子，無論長得好或不好都已成定局，無法改變了。這時很多驚魂未定的媽媽都說懷胎生產太辛苦，再也不要生了，過一段時間當痛楚被遺忘，想想再生一個吧。

這個過程真的和創作很像，每一次都辛苦，卻又樂此不疲。我漸漸發現，原來我沒膽真的去生個小孩，充其量只能做創作。小孩長的不好既塞不回去，又不能銷毀，事情太大條了，做個作品相較之下簡單太多，既可以享受此起彼落五味雜陳的過程，又可以滿足自己想要生產創作的欲望。做不好大不了以後當那作品從來不曾存在，再也不要提它。

做了一個又一個創作，卻沒有背負一生的掛心和責任，自己還喜孜孜的把膽怯包藏在創作之下。創作可以說盡天下事，但不需要去真的經歷它，搞了半天原來也是一種「懦弱」罷了。

# 看不見自己背影的凡人

在編舞課的課堂上，眼看著兩位學生正賣力的背對著觀眾，以緩慢的舞姿漸漸地從靠近觀眾的前緣，往遙遠的上舞臺前進。看著他們逐漸遠離的背影，我知道他們的關注仍然留在眼睛所及的身體前半面，可惜的是全體觀眾正在看的是他們身體的後半面。這種只看見眼睛所及之處的有限關注，鎖住我們對實際狀況的認知，我們因而喜、因而憂，都只是依據我們有限的已知罷了，但這世界還有這麼多未知啊！未知並不是不存在，只是我們無知罷了！

我很久以前就領悟一件事，當我們正為眼前事投入所有精力時，很難想像另一個時空裡，有其他人正在思考、討論、甚至決定跟自己有關的未來。我們以為可以決定與自己有關的一切，但就在另一個時空，和自己有關的事一旦時機成熟，一通電話、一封信件，自以為的命運就被改變了。

我們可以掌握的其實很有限。我們以為自己努力贏來的，其實是被賦予機會的；我們以為無望的，契機正在看不到之處醞釀著。人際網絡的錯綜複雜已經無法被理出個道理，索性就由它去吧。

而對無知的體悟，也是從身體來的。有時候，我會在各種處境感覺到自己的強壯和無窮的精力，有一種兵來將擋、水來土淹的氣勢。然而，看不見的耗損正靜悄悄地，蠶食鯨吞地進行著，以一種不驚動大局的態勢正在撼動基礎。當臨界點一到，一發不可收拾，我們可能還滿懷無辜地不解身體為什麼會這樣？終於你投降了，以為此生無望時，一些不可見的修補卻正在慢慢地茁壯變化，在你不知如何期待下靜靜地來了，生命又再度證明它有撥雲見日的可能。

對無知的體會，透過身體，在這些搞不定的經驗中交錯發生，我們處在以為、錯愕、相信、失望、已知、未知、修正、再修正的層層浪濤之中，不可自已。你不知所措嗎？還是泰然自若？

原來我們不過是看不到自己背影的凡人罷了。這些經驗教導我要謙虛度日，因為無知是不爭的事實。就像那觔斗雲一翻三萬八千里，動輒有七十二變神通廣存的孫猴子，神氣得很，耍完把戲找根柱子撒泡尿也還逃不出如來佛的手掌心。神話歸神話，一再經歷生命證驗的事實，原來我們也不過是大猴子和小猴子之別而已。

這些論點聽來有些宿命嗎？我也不否認它有些宿命的成分，卻肯定不是放任隨它去的宿命。我們舞者多多少少都有各種運動傷害，三十年前我去看醫生，一位看似很有本事的醫生就斷定：「再這樣跳下去妳將來會變殘廢！」我笑笑聽他說，轉個頭又排練去了。據說曾經受到醫生這種威脅的舞者不在少數，而我們都身體力行地證明自己有打破預言、創造新生的可能。因為我們不斷地捍衛自己非做不可的事，我的好運一次又一次發生，我對自己身體的智慧崇拜得五體投地，卻也無法再去想將來的事。這次不是因為看不到後半面的自己，而是選擇性地只活在當下。

也許所有經驗真正換來的，只是安身立命罷了！努力度日外，不再掙扎，

畢竟人生的戲碼，不是獨自一個人就能唱得出來的，因此努力之餘，可以安心度日。

我想看到這裡，就算你不認識我，大半也猜到我並不年輕了吧？唉，今天有很多感觸，不知是哪陣風引起的。有很多人會說，讓我再年輕一次多好，那我可不要，因為，我在這裡很好！

# 我親愛的怪咖舞者

一般來說，大家所認為的舞者，都有某種「形象」，不是堅持某種身材，就是一種特定的氣質。總之當大家在認定一個人為舞者時，常常他身為男人或女人的身分好像就被沖淡了。有些人還特別覺得舞者都是不食人間煙火的，因為跳舞很辛苦，沒有特別的熱情還真跳不下去。

相較之下，我選擇的舞者都有點「怪咖」，科班出身的不多，換句話說，他們大多不符合既定的舞者形象。古舞團十多年來從不甄試舞者，因為我沒有把握在兩個鐘頭的競爭下，選出確定可以共事的舞者。我選擇用觀察來搜尋，在各種舞蹈場合、在工作坊裡，一些肢體能力和性格都有潛力的舞者，漸漸被定位出來，時機到時我就發出邀請。事實證明，我的運氣都不錯，找到的舞者大多不見得適合別的舞團，對我卻是剛好對味。十幾年下來，這些很不一樣的舞者互相卡位互補，拼出了一幅很異類的圖像。

舉例來說，朱星朗，臺大土木系畢業後進入業界，從事水利工程設計的評估，同時也執迷地愛跳舞。他先是作為觀眾，對我的舞評頭論足；數年後，開始參加接觸即興工作坊；再幾年後，他便受邀加入演出。

白天他是工程顧問公司的經理，嚴謹專業；晚上搖身一變，成為盡情揮灑的即興舞者。他還努力在工程業界掩藏他舞者的身分，有時情急只能說謊，各種請假藉口只要合理他都用過。他跳起舞來，素人舞者的身分盡顯無遺，但你真的看得出來他對表演的投入。當年小生的髮線，如今已退後到頭頂中央，黑白摻雜的頭髮，讓南部觀眾認定他就是團長。

柯德峰是一位美術老師，我們都叫他小柯，他不想被教畫的工作牽制，無意間開始跳接觸即興。他站著不動時，看起來就是一付男人樣，和定義中的舞者不太相干，花白的頭髮，高挑的身材，手長腳長，但他的體能身手都有一種天生的流動。就因為他自然的身形，儘管只是站在舞臺上都充滿敘事性的說服力。小柯個頭雖大，跳起舞來卻很溫柔；他有些靦腆，卻會在表演中露出低調的悶騷。這樣一位耐人尋味的表演者，真實又有說服

力，只要他行動起來，舞臺上的聚焦就會自然落在他的身上。

王珮君從小跳舞，卻不曾在臺灣的科班體系下受教。她小時候跟著老師跳很多芭蕾，大學到美國衛斯理大學學現代舞，畢業後去了巴西跳熱情的森巴舞，回臺後開始做接觸即興，之後去了印度和以色列跳各式各樣的舞，近年又大力投入在瑜珈的練習。珮珮舞風向來自由放鬆，就像一個大聚寶盆，各種訓練在她身上混出了一個特異的風格，她沒辦法改變，別人也學不來，說來說去跳即興最適合了。

于明珠臺大畢業後從沒找過正業，先是在小劇場廝混幾年，跳點舞又學做點行政，什麼咖啡店掃地、書店打工，她都甘之如飴。後來決定考公費留學，巴黎一去六載多，拿了個舞蹈學位回來，依然沒做任何正業，表演成了她生活的重心。說來她仍然算是半個素人舞者，跳起舞來……喔！不！是表演起來……，因為她很少乖乖跳舞，在表演時說起沒人懂的話，或唱自編的歌都是不打草稿的，這些「意外」混在她和別人肢體的互動裡，堪稱一絕。

還有其他的舞者幾乎都是怪咖，只能比較大怪和小怪，全部放在一起卻有巧妙的搭配，每個人都特異，每個人也都有形。望著他們，我看到人世的百態風貌，不做作，甚至有點感動。當然我也無法判斷是不是受了孩子是自己的好的蒙蔽。如果有的話，就讓我陶醉一下吧！

# 怪咖舞者又一章

「舞者」是什麼樣的一種稱謂？稱呼「跳舞的人」，或「以舞蹈表演為業的人」？注意喔，我說跳舞或表演舞蹈，並不包含教授舞蹈或編作舞蹈，或任何與舞蹈相關的工作。在我的定義中，「舞者」這個稱謂，是屬於實實在在使用身體去執行舞蹈工作的人。在天真爛漫的年紀看跳舞這回事真是美妙，令人嚮往；然而再貼近一看，要成為一個可以真正從事舞蹈表演的人，真不是件容易的事。

舞者是很特別的一群人，肢體磨練動不動就有十年功。身體是個難教的學生，頭腦要了解一件事，也許說了就懂了，再不，背了也會了，而身體做不來就是做不來，每一個小技巧，都是一再重複練習的結果，被稱為基本功的動作，更是千萬次反覆累積出來的。反覆練習的過程，常伴隨疼痛與疲累。每每在做不來一個動作時，還要面對心情的起伏。

大多數的舞者身上，多多少少伴隨著各種筋骨的大小傷害，發生時真令人懊惱，所幸輕的過幾個禮拜就好了，麻煩一點的可能要數月半載的休養，大家當然都不希望有嚴重到影響終身跳舞之路的傷害發生，所以在不斷挑戰自己身體的過程中，也必須帶著不容輕忽的謹慎。

和每個人最接近的就是自己的身體，我們要餵養它、清洗它、保護它，但卻又支使它、鞭策它……。是的，舞者往往都在鞭策自己的身體，自己鞭策得不夠，編舞者或老師會幫你鞭策。要不就是身體太累，吃不下東西；不那麼累時一照鏡子，又不敢吃了。因為舞者最重要的任務是用身體展現自己的舞蹈，這個必須呈現在大眾面前的身體長得如何，可就讓人斤斤計較啦。體重多一點少一點，都有意義；肌肉長在哪裡，差別也很大；還有比例啦、身形啦，全部都是舞者關心的要事。古人說的：「苦其心智，勞其筋骨，餓其體膚，空乏其身，增益其所不能。」依我看，根本就是在形容身為「舞者」這回事。

以我教舞二十多年的經驗，會當舞者的人，不見得是條件最好的，也未必

是學生時期跳得最好的，甚至不是當年最有潛力的人。能夠在可以自由選擇時，仍然決定當舞者的人，全都出自對舞蹈的熱情，沒有任何舞者是沒有選擇，逼不得已才跳的，只有聽過不得已只好放棄當舞者的。當舞者必須要有決心，不論能不能養活自己，不論是不是很累，也不管能跳多久，反正就是非跳不可。在我看來，這種決心來自於對使用身體去執行表達的一種無明，有的跳舞人有，有的沒有，在有的時候效期會有多長沒人知道，什麼時候會有變化也無法預知。

目前為止我所親自碰過最極致的兩個例子，一位是我美籍的編舞老師比佛利·勞森（註一），另一位是我的忘年之交，澳洲的現代舞之母伊莉莎白·陶曼（註二）。

比佛利·勞森六十歲退休後，回紐約繼續舞者生涯。身形完全走樣的矮胖老太太，成為紐約傳奇般的獨舞表演者，自編自演，作品每每受到紐約舞評青睞。上一次聽到她演出是三年前，算來她都有八十了吧！

伊莉莎白‧陶曼在澳洲擁有極高的地位和自己的舞團，去年還和她的舞者一起同臺演出，時年七十有五。這些如同珍寶的長輩，都是身為舞者的晚輩們最大的鼓勵，跳舞這回事有不換的美感，對自我的完成是無以取代的。怪咖舞者們都知道，所以他們仍然站在舞臺上，不肯下來！

註一　比佛利‧勞森（Beverly Blossom），美國編舞家，艾文尼可萊斯舞團創團舞者。曾任教於美國伊利諾大學香檳分校。她從來更視自己為「表演者」，一九九三年獲紐約舞蹈與表演大獎。

註二　伊莉莎白‧陶曼（Elizabeth Dalman），澳洲現代舞國寶級舞者，為澳洲現代舞主要開拓者之一。她在澳洲喬治湖畔建立藝術中心、發展Miramu舞團，創作人與大自然維持和諧的《境／鏡》。

# 第三幕

## 純真年代

對純真年代的懷念，很不上道。

大家都忙著往前跑的時候，怎麼可以浪費時間憑弔已不可回頭的過去。那種看山吃飯的情境，可以在渡假時品嘗，卻不能是常態。

但奇怪的是，為何總在需要全力以赴的同時，我心裡還是有一個聲音悄悄地說：「回頭是岸啊！」

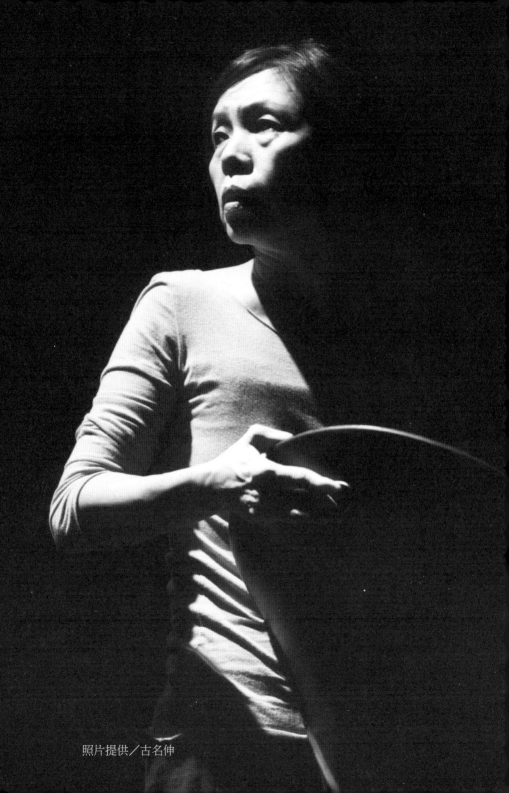

照片提供／古名伸

# 純真年代

純真年代好像離我們已經很遙遠了，這話說起來有種泛黃的懷舊氣息。

純真年代，人們看事情的角度、做事的方法都不一樣。也許從現代人的眼光看來，純真年代的人未免太單純了，或只因那個時代的人所要面對的世界相對簡單，所以保持純真好像是天經地義的事。或許吧！但我也不禁要問我們是怎麼樣把這個世界的事情複雜化到這個地步的，又或我們應該偷偷慶幸，比起未來，現在的狀況可能還不是最讓人無所適從的。

且讓我們來憑弔已逝的純真年代。那時的孩子們可以自己出門、任意換車，父母不擔心，大家也都這麼做，根本連問都嫌多餘。所以孩子們一早自己努力趕公車上學，課後也理所當然自己回家。那時的父母一樣愛他們的小孩，但也沒覺得無法參加孩子的運動會、學校表演，甚或畢業典禮會傷到孩子們的心。那時的孩子似乎比較耐操與堅強，父母忙於自己的工作

之餘，努力再養三、四個小孩，沒時間看育兒指南或兒童心理學，孩子怎麼長大的也沒法說清楚，因為還來不及拍太多紀念照，孩子已經大了。

純真年代的人說話算話，不像現在有時白紙黑字都還不確定事情到底長得什麼樣子。話說那時其實也沒那麼多的白紙黑字，因為事情一來一往就了結了。現在動不動就先來個計畫申請，給不給機會再說，因為要有競爭，才顯得機會的寶貴；得到機會後，過程再來個三期報告，因為要確定你有依計畫進行；最後的期末報告也還沒完事，必須再來個評鑑以確保績效品質；這還不夠，評鑑有好有壞，還得要有改善計畫才行，這可是後續未來機會的憑據。

當電腦的forward一按，申請計畫的機會滿天飛，各憑本事，能搶到多少機會就有多少資源。有競爭是好的，才不會變得通通有獎浪費資源。但當有一批人的工作就是不停地在製造完美的機制讓人依循，當大家果真努力去面對一期又一期的作業要求後，是否還能同時兼顧把計畫做得最好？到底是計畫重要？還是操作計畫的行政作業重要？我相信大家都會說當然是

計畫重要，但事實上，這是個行政掛帥的時代，我們已經把文明的體系經營成沒有行政就會垮臺的狀態。純真年代的人做事方法已成神話！

我相信機制的建立完全是立基於良善用意，現代化的運作需要更多公平性，以及對有限資源的控管。誰控管？當然是人！於是在理想的設計下，人性是不被放入考量的，我們賦予執行者權力，認為他們就是最瞭解一切事情的專家，以及完全客觀公正的執法者。這就像是相信「人定勝天」一般，把最大的力量投注在其實充滿瑕疵的人力上。

大家真的盡力了，因為我們已經離夜不閉戶的純真年代太久遠。久遠到我們幾乎忘了什麼是自然而然就讓人放心的信任，或許是因為我們對自己、對人性已不再有單純的念頭，所以只好靠如腫瘤般不斷長大的機制來掌控行事準則。良善的立意變成綑綁手腳的鞭繩，我們仍要不斷地自我催眠，相信所有的機制辦法都可以使這個世界運作得更好。

對純真年代的懷念，基本上是不上道的，因為大家忙著往前看、往前跑，

還唯恐不及，怎麼可以浪費時間憑弔已不可回頭的過去。那種看山吃飯的情境，可以在渡假時品嘗，卻不能是常態。但奇怪的是，為何總在需要全力以赴的同時，我心裡還是有一個聲音悄悄地說：「回頭是岸啊！」

# 離島的舞蹈課

另一個純真年代的故事，發生在八〇年代早期。當年我才剛離開學校，還在為前途苦惱，是青黃不接的空窗期。有一天，不明所以地接到一通在外島當兵的朋友來電，在那個戒嚴的年代，接到外島的電話可是非比尋常。

他說，馬祖要成立第一個文化工作隊（也就是俗稱的藝工隊），需要一位老師，他強力推薦我，總司令說沒有酬勞，但一定全程以上賓招待，每一天都會有我愛吃的黃魚，希望我能挺身相助，共創一頁歷史。我那朋友的三寸不爛之舌實在厲害，我就以難得有機會去前線的心情答應了他。

首先，總司令居然讓這位朋友回臺灣親自接我過去；接著，我上了軍艦，艦長先把他的船艙讓給我，我想這真是誠意十足了。船行一路下雨不斷，我在艦長艙當公主，而我那肩上掛一槓的大頭兵朋友連進來探望我都不敢，怕冒犯軍紀。

離島真是克難。他們把可以用的條件都用上了，集會禮堂的舞臺、堅硬傷腳的地板，還有一群努力湊出來的舞者，男舞者是阿兵哥，女舞者則是當地聘的雇員。大家都沒有什麼舞蹈基礎，外加一位新手老師和一個只稱堪用的場地。

每天，新手老師我都運用想像力操兵，因為只有兩個星期左右的時間就要把基礎打好，接著就要任由他們自立更生。我已經記不清楚那時都在練什麼，只記得大家都很努力，有些拚命的場景現在都還歷歷在目。因為條件不好，所以大家更賣力，新手老師不只教舞，還用全副的情感和大家交流。每天都有一種流汗、流血、流淚的快感。那真是一個純情年代，一個沒有金錢、利益、權力混淆視聽的年代。所以我記得在短短的兩個星期後，隊員就有了舞者當如是的樣子。

總司令也不含糊，常常闢席與我吃飯，頂大的黃魚總是燒得很好，指定擺我面前，那是我這輩子吃最多黃魚的一段時間。其他在座的還有各單位的長官，每個人吃飯都槍不離身，隱約地在他們舉手投足間露出軍人嚴厲身

影。和這麼多把槍同桌共處，第一次真讓我心驚膽跳，渾身不自在。那位引薦我來的朋友也總被邀請入席，以他一槓的身分和總司令同桌共食也真難為他了，看他端坐食不下嚥的樣子真是好笑。軍人們大口吃肉大碗喝酒，言談間都有一種豪氣，高粱酒都是直接乾杯的。我不勝酒力，所以大家指定我的朋友代喝，一槓的小兵勉為其難，但席間各種對話引發我奇怪的狐疑。

一天下午，和朋友同行，眼看四下無人，我拖他到樓梯下說悄悄話，逼問到底是怎麼回事。他才抱歉地說實話，當初他毛遂自薦，騙說他的女朋友是舞蹈老師，說司令部沒有經費，只要他回臺灣勸說，女朋友一定會跟他來。原來他只是想騙假回臺，而我就是自願跟他去的籌碼。我一邊生氣，一邊也覺得好笑，要我來有這麼難嗎！

純真年代大家都是交心的，我要離開的那個早晨，整個單位決定一起送我登船。一行二十來人，就像電影的場景一般，簇擁著掛滿花環的我，一把眼淚一把鼻涕地穿過大街小巷，走向港口，現在看來那時只要加上煽情的

音樂，整體畫面就會完全到位。

軍艦離開港口後，我站在甲板，一邊揮手一邊把花還丟向漸行遠去的岸邊，衷心希望有一天能再回去。至今數十個年頭已過，我沒有再回去過，就像所有的一切，都回不去了。

# 純真，確實存在

這兩個星期被許多的幸福感包圍，在這個年頭這真是太難得了，值得把它記錄下來。

幸福只是一種感覺，當無私與利他都在時，幸福便無所不在了。事情就從我身邊的小小一圈舞蹈人說起。相較於其他許多種藝術型態，舞蹈人所必須賴以生存的群體性真是重得多。從小在舞蹈教室裡學會和別人共享空間，踢腿角度正好，不會踢到別人；在群舞排隊時，總能在第一時間內知道自己有服膺整體畫面的需求，不會成為完整畫面裡多出來的一粒眼屎。當你在美女無暇的明眸邊看到一粒眼屎時，那不適與遺憾實在揪心。

十多年前，我曾經被一位「長官」當著眾人的面說：「你們跳舞的人同質性太高，一個人說話就代表了所有人的意見。」這話可弔詭了，聽來好像是跳舞人的缺陷，但當你看到一群跳舞人一起完成一件事時的明確與效



率，又不禁要豎起大拇指，為他們拍拍手。那位「長官」一年多後，又在眾人面前稱讚：「你們看看，舞蹈人多麼團結，做事多有效率！」

事情都可以有善性循環或者惡性循環。當正向思維帶領前進時，又得到正面的回饋，確認正向行為的有效性時，善性循環因此得以運轉。反之，當對事情懷疑的負面疑慮冒出，又證實到正向之不可為，因而再度產生負面的做法，惡性循環於是穩操勝算。哪怕剛開始的立基相同，卻可以導出完全兩極的結果。近年我們總傳說著世風日下的種種，新一代年輕人如何無法抗壓的行為，我卻在身邊的年輕舞蹈學子身上看到努力要把事情做好的熱情與理想。

首先是我帶的焦點舞團。一批看來搞不清事情輕重緩急，又經常出包的新鮮人，急起來可以讓人跳腳。但花點心思瞭解他們，就可以知道他們正用僅有的經驗與常識，做著自認為可行的事。一群人能力不同、個性不同、毛病也不同，讓他們能夠共事的原因，不是因為自己可以怎麼好，而是怎麼樣對整個事情最好。平常還是可以看到各種不同的嘴臉，但必要時，大

家可以一起來，以不同的能力與個性做有利的互補。一種自早練就的合作性，讓今年的焦點舞團漸漸嘗到一起共事的成果。我正在編創的新舞，有一大群舞者及為數不少的一批道具，每天排練都是一種享受，舞者們的專注與投入讓人喝采。

再來是我的同事們。面對教育當局好像有良善立意的各種亂七八糟的法令，我們批判過、消極過，但當明白別無它法時，大家也就合力面對該來的挑戰，並試圖在挑戰中找到有利的收穫，讓力氣沒有白花。我不知是不是因為我們小國寡民，比較容易在群體中理出一個頭緒，但以我有限的力氣和能力，可以處理的就是這有限的範圍，大的視野就留給有大心胸的人去努力了。

就在上星期，兩位年紀輕輕的七年一貫制二年級（相當於高二）的同學，在晚上將近十點時在辦公室外頭等著我。他們禮貌地呈上籌備許久的班聯會組織章程，以及三個班級一起開會的會議記錄，詳細陳述他們的想法與目的。我看著他們清純又誠懇的臉，感受到一種未來有望的喜悅。誰說現在

的年輕人是被寵壞的一群，我真想恭喜他們的父母，同時也因自己身逢其時而慶幸。

雖知幸福只是一個感覺，而感覺都會成為過去，但在這個幸福感變得如此難能可貴的時代，我認為應該把這個感覺記錄下來，讓將來的人知道這種「當年的」純情，真的存在。

# 時間迷航

有年暑假去了趟奧地利，參加一個國際的編舞研究室（ICLA, International ChoreoLab Austria）。今年的主題放在「Deceleration」，「減速」，也許時髦的當今用語會稱為「慢活」吧。

活動期間，每天的行程只分三個時段，有學科也有術科，但都只標示開始時間，沒有結束時間，也許是建議大家不要有時間壓力，慢慢來，盡情地發揮到你高興為止。在大家熱烈地參與下，第三天我就發現問題了。因為每天還是只有二十四小時，而每一個慢慢來的過程，都壓迫到下一個時段，在一個時段推擠下一個時段的情形下，最後被犧牲掉的竟然是睡眠。每個人都積極認真的參與所有議題，也在其中無私的交流，進而發覺到每一個議題都不只是單純的單一議題而已，所有連結交錯的衍生，都有其它相關議題被提及。三天下來已經疲累不堪，還有一整個星期等在前頭。

第三幕

原來事情不只是要慢慢做，還要做少一點，才能夠真的放慢腳步。

這二十年來，我發展了一套過日子的行事技巧，就是讓自己可以在一個時間下同時進行幾件不同的事情。最普通的例子，像在開車時講電話，或是在開車時吃飯，偶而在開車吃飯時正好電話來，只好一起做，節省時間嘛。我可以一邊開車一邊換衣服；一邊用嘴巴討論事情一邊用眼睛閱讀其它的文件手裡還整理著別的東西。

我眼睜睜地看著自己的頭腦正在快速地過濾每個決定。小在一個休息的小時段裡，快速的處理好幾件不相干的「急事」；大則在同一段時間內運作幾個不同的製作。想像自己像是個技巧高超的球戲特技表演者，可以一口氣丟好幾顆球在空中都不會漏接，或者更精確地說是，不准漏接！

有人問，不論廣告或是一般認知，大家都一直標榜著要節省時間，好像能節省時間的就是比較好的，但是那些被節省下來的時間要拿來做什麼？對多數人而言，大概就是要再多塞些事情進去吧。就好像在一班乘客很多的

公車上，司機一直叫大家再往裡挪一挪，因為下面還有一群人想要擠進來。那就擠吧！每個擠進來的人都還要慶幸有趕上這班車呢。

又有人問了，在重要的事和緊急的事之間，你會選擇做哪一件事？我說：「緊急的事就必須要趕快處理，否則就不叫緊急的事了。」於是，很多重要的事都被擱在一邊沒有處理！我們立法院的議程不也是這麼排的嗎？

這種一環扣一環的現象，關於多的量，關於快的時間，就像一道洪流，在我們的身邊傾瀉而下，要有多大的力道才可以不順流被沖走呢？然後我們又說要放輕鬆，這放輕鬆的力道可有學問了。放得太鬆，突然發現來不及了，趕快加緊腳步，不然來個三級跳，準會得心臟病的。

我左思右想，想為自己的生命殺出一條生路，環顧四周，卻明明白白地知道自己其實不過是個江湖中人，想要遁世還早得很呢！

說真的，一切現象都是共業的結果，我還真希望漸漸地有愈來愈多的人質疑為什麼需要如此多產，為什麼要不斷消費創意。當我們開始重視質勝過

於量時，也許我們可以用比較多的時間，做比較少的事，那時我們就有希望開始體會事情在時間上發生的滋味與價值了。

# 我們可不可以不怕輸

「不要讓你的孩子輸在起跑點上」，廣告臺詞是這麼說的，說得振振有詞，說到父母的心坎裡了，於是孩子們奔波於各種確保他們從學習之初就不會遺漏的能力準備中。孩子從小被動地學會如何把時間排滿，可憐的父母也費盡所有力氣地玩接龍遊戲，一家人繞著小孩的日程表團轉，只為努力地證明孩子是優秀的。「不要浪費時間」是生活的座右銘，孩子的忙碌絕對不亞於成人，一家人要出門，需要配合的往往是孩子的時間，而非大人的時間。

這年頭在臺灣，起碼在我身邊，那種喝茶看報紙的公務員，和手背在身後澆花的教授，已經差不多絕種了。取而代之的是數不清的加班，和有假沒得放的現實。所有事情都有機制，機制提供做事依循的管道，也建立了稽查的方法和準則。

為了確認每一件事都有被妥善地做好，於是我們花了一份力氣做事，再花一份相對的力氣檢核過去所做的事。可怕的是，在檢核的過程中怕有偏頗之嫌，於是必須要由裡到外、由外到裡，轉換切入的視角，看細節、看整體，翻了再翻，只怕檢查不夠周全。說得好聽是健全制度應該配備全套措施，但稽核制度難免涉及人性，於是負責的專家為了表示責任感與專業度，再怎麼樣也要提出一些改善建議。再者，由於稽核制度的嚴謹落實，一些沒有骨氣的人索性因為不敢承擔可能被質疑的責任，而放棄任何有突破性的決定。稽核制度是社會進步的助力或是阻力？

多年前我還在文建會扶植團隊之列時，就耳聞友團對製作量要求「要五毛給一塊」的作法。我們被要求一年一個新製作，他們一年做三個，說好聽是積極進取，一方面可以提拔新人，另一方面則是交出豐富成績單的好學生。政治正確，不是嗎？但背後工作人員簡直哀聲連連，因為工作量壓死人不打緊，每一個新製作的預算都不是「拮据」兩個字足以形容的。所以連鎖反應地，每個人都學會了如何用最少的錢做最多的事。光看這種景象

就讓我對表演藝術界能否進步存疑。創作需要的自在與空間一再地被壓縮，大家為了生存已經耗費掉所有的力氣。

這個環境裡存在著各種不安與焦慮，怕輸掉的不安，以及總想要做得更好的焦慮。主流社會裡充斥著集儒家道統和資本主義之大成的觀點，對論成敗與英雄都有一致性的標準。質的考量不容易有評斷，索性就取決於看得懂的量吧。所以總希望愈來愈多、愈來愈快、愈來愈好、愈來愈周全、愈來愈清楚，起跑的槍聲一響，大多數的人都往同一方向衝鋒。

雖然我們都祝福人家：「放輕鬆！」但是也都知道不能真的「放輕鬆」，因為「放輕鬆」會輸掉。我們都怕輸，輸了，就會被淘汰。

朋友把女兒由城市轉學到鄉下，因為城市的功課太多做都做不完，沒有時間玩耍。我為這種另類媽媽拍手，但也會為她的小孩捏一把冷汗。不是因為她的想法有什麼不對，而是因為其他人，包括製造遊戲規則的人，都不是這麼想的。螳臂擋車不容易，看來這隻螳螂最好也別費力擋車，乾脆就

自己到旁邊的草地上玩耍曬太陽好不愜意。

試問我們可不可以跳開來看看通盤的畫面，那些不安與焦慮真的有必要嗎？還是只因為身陷在單一思維而生出的無明。重點在我們對自己有沒有信心，對別人有沒有信任。只要排除不信任，我們是有可能讓孩子快樂地玩耍長大，讓工作充分的授權，事情做得少而美，不怕輸，不怕錯！

# 輕盈不易得

輕盈是一種質地，一種不沉重、不凝滯，沒有太多障礙，活潑、容易流動的質地。輕盈的天氣，氣壓不會低迷，空氣的粒子活躍、含氧量高，氣流清而流暢。在輕盈的天氣裡，人人神清氣爽，工作有效率，無論在戶外或室內都容易快樂。輕盈的血液，不黏稠、沒有不必要的雜質、流速順暢、帶氧量充足。有輕盈血液的人身體健康，頭腦清晰，沒有三高，不易生病，就算生病了也容易恢復。管它是氣體或液體，一旦輕盈起來自然動靜皆宜，不易受阻。人若輕盈，負擔定會減少，活力自會大增，愉快的心情也會常相左右。

說了這些例子，以明輕盈的好處。看來每個人應該都會喜歡輕盈的天氣，輕盈的血液，以及輕盈的身體。偏偏輕盈的天氣不易得，輕盈的血液養不出來，輕盈的身體像天書，我們要因為不易得就放棄嗎？

如果再探究輕盈從何而來，或為何不來，就會發現一些顯而易見的事實。

「歷史」讓輕盈不來，如果氣壓重重地壓著，揮之不去，新的氣流不生，舊的雲層籠罩，不流動就輕盈不起來。血液除了流速慢之外，還不斷累積各種身體不想要的廢物，「累積」，是靠時間一點一滴產生積存下來的，廢物一旦產生，原本的流暢就開始受阻，於是流速更慢，廢物更容滋生，因因相循，如果沒有解決原本的累積，恐怕毀壞是唯一剩下的不歸路吧。

至於我們一天天餵養出來的身體，更是充滿了歷史的痕跡，我們喜歡什麼，不喜歡什麼，天天聚首，對身體好的我們不喜歡，對身體不好的我們喜歡，簡直是自找麻煩嘛！我們現在的樣子就是我們過去歷史的展現。

想要輕盈得要以輕盈餵養。可是好難啊！想法、意念、習慣，甚至原則都是靠歷史累積的。時間成了我們最大的資產，也是最大的包袱。於是我們處處受絆，於是年紀大的人輕盈不起來，於是一個歷經相當年份的組織無法進行改革，於是一個有歷史的國家難以進步。我常自我辯論，必然如此嗎？有沒有可能我們更活在當下，把習慣及原則當作參考，而非必然？

以我的年紀在所處的圈子常常可以老賊自居。老賊就是那種經歷過很多「good old day」的人。而所謂的good old day往往指著事情的開端，沒有預設立場，經驗不太充足，規矩不多，凡事以目標為導向，怎麼做有效就怎麼去做。換句話說，就是沒有背負著歷史的教誨，而一路創造歷史的時光。所以那些時刻是輕盈、活潑、流動的；之後，所有的歷史以換湯不換藥的方式重蹈覆轍，規矩一一被設立，因為要防範這個那個的問題。大家以預設立場的眼光看待事物，然後確實又證明這個預設立場是對的，因為問題真的如所預期的發生了，還不只這樣，更多更新的問題相繼出現有待釐清。於是一層又一層地，我們把自己包覆起來，往前走的路困難重重，因為障礙太多，每一步前進都要奮力。

一個人、一件事、一環關係、一個組織，每每都像是一個過重且血液濃稠到隨時可能中風的人，行走在一個充滿障礙物，空氣汙濁又稀薄的環境中。究竟要走去哪裡呢？

也許他所奮力而為的，只是想要前進，可大多時候他不是進三步退兩步，

就是原地掙扎，用盡力氣仍是徒勞無功。眼看著這麼一個艱困的處境，真令人感慨、唏噓，輕盈何在？那處處有空間，無障礙的流動何在？

# 必須捍衛的「本質」

藝術的本質，往往是和體制背道而馳。怎麼說呢？藝術期待的是個人見解、主體性，與無邊無際的創造力。體制要求的則是公平的管理，整體的集合意見，與實事求是的步伐。這兩件事根本不屬於同一個國度，卻很不幸地必須在現今的集體社會裡共存。我們一方面期望個體性與創造力的發揮，另一方面又期待能用體制收編英才。本質與體制，在藝術的生存之道中，劃出了一條模稜兩可的分界。

藝術應該是一種深沉的社會反省，經常是批判的、質疑的，甚至是很不社會性的，它的獨創性才得以發揮。集體社會在表面上經常以一種坦蕩蕩的態度，支持這種藝術的表徵，但卻在面臨難以下嚥的藝術行為時，迫不及待地把它邊緣化起來。

一位老朋友多年前曾經開玩笑說：「名伸，我們沒有藝術家的本事，卻有

藝術家的煩惱！」沒錯，有藝術家的煩惱並不能成為藝術家，但藝術家的本事又是什麼？一些技藝的養成並不是藝術，雖然技藝的養成往往也是真刀真槍，嘔心瀝血。但技藝的層次究竟還是停留在技藝的層次，是可以比較，可以丈量的。而精神性的注入又太沒邊際，是否能覺察體會，見仁見智。面對這種無法給予標準的狀態，體制是無法忍受的。所以我們設下各種機制，去收編這難搞的藝術，然後再在機制下，不斷地掙扎變化。

藝術的呈現與藝術品的價值，是不盡相同的事。「呈現」這回事，牽涉到「接收者」，不同的接收者會給予藝術品完全不同的評價。舉個例子，在學期末的表演上，一支跳得險象環生的芭蕾小品，往往會得到全場最熱烈的喝采。表演者可千萬別搞錯了，以為真的得到了大家的青睞。呈現經常面對的不只是這些是敵是友的處境而已，呈現真正面對的是市場。

說到市場，事情就更麻煩了，因為市場牽涉到生存。於是藝術開始思考市場性的可能，好像市場大受歡迎就可以等同於較高的價值一般，約定俗成的輿論在普羅大眾之間展開。這還真是個簡易的定價辦法。所以藝術的價

值竟也可以被一般大眾左右，甚至被有心的人操作。表演藝術的本質到底在哪裡？價值又該如何維護？

可是回過頭來，體制的存在似乎也有必要，否則天下要大亂了。可惜是體制收編藝術的手段往往放在資源的爭取上。資源！這年頭大家最關心的就是「資源在哪裡」？社會資源、國家資源、國際資源，哪裡有資源，就往哪裡去。好像有資源才活得下去，資源也成為能控制大眾品味的明燈。在體制的運作下，管理就是使其得以推動最重要的一環。你看這一環扣著一環，我們哪能逃脫這層層牢籠。

所以這時談「本質」是不是太奢侈了？或者本質充其量只是藝術家們孤芳自賞的庇護傘？我們能寄望的大概只是在眾多雜音之下，那些還被堅持的主體性與批判性，能如牆邊年年如綠的芳草，除之不盡，摧之不息。也相信那些堅持能為藝術家們帶來豐盛與值得的回饋。

唉，怎麼會寫起這一篇呢？我大概是那根筋不對了。想不通的事偏偏一直

想，明明坐在安穩的椅子上，卻一直心繫著流變之事。有朋友前幾年大談資本主義末世論，我聽得讚許，才發現自己原來是個社會主義者。這個本質之說就算一時釐不清，也還是要捍衛的，不是嗎？

# 美麗新世界

這幾年當表演藝術的忠實觀眾真是不容易。所謂不容易，是指到了演出旺季那幾個月的周末，每天都得奔波趕場，深怕自己會漏看了什麼精采的演出，一個周末看個三、四場表演是常有的事，忙碌不說，荷包更是告急。好玩的是經常有朋友恰巧幾場都有同樣的選擇，於是大家好像上選修課一樣，時間到了就一起報到。每天都像拜拜一樣，好不熱鬧。

看演出的人開心，做演出的人卻膽顫心驚。演出最怕和別的製作撞檔。這年頭不和別人撞檔簡直是天方夜譚，少撞一點就謝天謝地了。檔期相撞就像是舞者帶傷上場，以實力和堅持迎戰舞臺，順利完成亮麗的演出是阿彌陀佛保佑。如果不夠小心，運氣又不夠好，迎頭遇到硬的挑戰，小傷變大傷，你說這仗怎麼打。旺季時，國內製作遇到國外的超級天團來訪，最漂亮的檔期立刻變成恐怖的陷阱。

有一次和一位劇場界的朋友閒聊，問他現在都在忙什麼。他說起自己所屬的劇團正在做什麼戲，又在準備什麼戲。我繼續追問，他充滿信心與驕傲地舉起指頭，數起今年大大小小六齣已經上演和正待上演的戲。我簡直瞠目結舌，肅然起敬，以為臺灣的表演藝術工業時代已經來臨。轉頭一想，不對！快快追問，你們哪來那麼多的人與經費？朋友說有急待機會的新秀與實力豐厚的老將，哪怕沒人！至於製作經費，學問就比較大了，首先要有比人家多的新製作比例，繳上傲人的成績單，有助於明年扶植團隊的獲得補助率。先把年度運作經費的基礎底定，再去為每個製作的預算傷腦筋，最後截長補短，也都還能湊合著把每一個製作做完。我恍然大悟，原來表演藝術「工業」，也是有占櫃率策略運用的。

往好處想，這麼下來表演藝術不也正往欣欣向榮、蓬勃發展的路上走。老將不死，新秀又有足夠顯示身手的機會，豈不大好。況且完全政治正確地符合文建會培育國內表演藝術發展的最高指導原則，你好、我好、大家好，真是剛好！

但事實上，每一位從事表演藝術的人都忙得不得了。雙手正在執行迫在眉睫的製作，眼睛看著下一檔即將到臨的準備，肩膀還得夾著手機處理已經過去，卻剪不斷理還亂的業務。過度重疊執行任務的時間，使得大家都無法用全部心力去面對每一個演出，又或者，我們已經學會不用全副心力便足以應付在手的任務。

「足以應付」，真是一種令人傷感的做法，創新與突破往往需要更多的時間去嘗試發酵的。我們被現實如此教育著，每當首演將至時，卻常都希望還有幾個禮拜的時間就好了。

每個從事表演藝術的人都很辛苦，因為每個製作都經費不足。預算的最高指導原則，是少賠一點就好了，想要賺錢機會就像中樂透。沒有政府補助，表演團體很難存活下來。舞蹈表演為了實現製作，編舞者與舞者被支付象徵性的酬勞，是圈內共有的默契，千萬不能省的是舞臺、技術、服裝與宣傳。儘管是舞臺、技術、服裝與宣傳等周邊的元素，你最好不要認識太多人，或和太多人有好的交情，否則三不五時就會有「朋友」要A你。

二十多年來，我就是經常Ａ朋友的，他們看著又是一個苦情的、天知道為什麼非做不可的案子，就發慈心兩肋插刀地答應了，誰叫他們交友不慎又入錯行。但是如果沒這些交友不慎又入錯行的朋友，我恐怕早已夭折於表演藝術的殿堂外了。

拉拉雜雜地說了一堆，我不是來抱怨的，相反地，我想提議一個美麗的新世界。如果反過來想，每個表演團體都能少做一點製作，補助的大餅分配也願意比較寬裕些，每個製作的經費因此比較充足，最好沒有再需要Ａ朋友的事，大家也能獲得經濟較充裕的生活。

新製作少了些，每個製作所得到的時間和注意力也相對多得多，每一個環節都可以被好好琢磨，也許我們更有機會深思自我突破的問題。至於觀眾，我們也不用再趕集了。你們說，這事好是不好！

# 拋開遊戲規則吧

九〇年代初，當我已經發表了好幾年的創作，而且好像得到不少好評和矚目時，開始有人對我有些期望，說我應該試試大一點的劇場。換句話說，小劇場做了一些後，就應該做中型劇場，中型劇場可以掌握了，就應該做大劇場，那大劇場做得不錯後呢？

這種說法挑戰了我對劇場型式選擇的思考，我明白了這種以量制宜的荒謬。劇場型式是一種選擇，對於表現方法、表演方式、和觀眾距離的選擇。只可惜很多人無法了解內容的細節，所以就以劇場的大小或觀眾的多寡論強弱，甚至影響預算。殊不知家徒四壁的華山表演空間需要的外加配備，比正式大劇場要多得多，然而，很多人依然會以開始進入大劇場為進步的指標。

以這陣子報導所提的文化部對表演藝術團隊扶植的計畫為例，報導中提

到幾類獲得不同等級扶植的團隊，同時稱沒有被扶植的團隊為「育成團隊」。報導當然還是圍繞著獲扶植的等級，以及補助多寡的議題打轉，我很慶幸自己已經逃開了政府和藝術團隊共同編織，互相糾結的網。

多年前，我也是年年在受扶植的陰影下度日，首先怕沒有入選，再來擔憂計較獲得補助的多寡；一旦確定受到補助，痛苦的日子就來了。所得到的補助，正好支付為了回應補助單位的各種要求所需要的行政與經營上的配合。當時經常忙著回應審查、配合補助單位充滿善意的活動。雖然演出有大月小月，但又怕行政團隊閒著，遂多創造一些計畫，讓全年都有得忙。

得到補助的團隊表面上欣欣向榮，每個人隨時都有很多事要做，但是所有的創作與表演上的需求，仍是一大塊無法被照顧到的區塊。每個製作一樣缺少經費，舞者收入一樣微薄，量的思考開始介入表演團隊。要做多少場？有多少觀眾？投入多少製作？創造多少新作？質是難以捉摸的東西，量起碼可以被掌握、被觀察。藝術最需要的自由與空間，和政府補助機制形成最難纏的拉扯。

漸漸地，我即興演出愈做愈多，在風氣還沒形成的年代，我們到處跳、免費演，只希望有人來看。我們選擇了很多非一般演出場地的公共空間，也借此到處磨刀，各種場地、天候，我們都碰過。

終於，補助單位的評審有意見了，我們受到處罰，整年的扶植名單從一開始討論就被除名，連對話的空間都沒有。因為我們很不正式地到處演，雖然場次很多，但都沒有票房收入，更別提在編舞上的進步創新。我們成了評審桌上被拿出來批判的壞孩子。

沒有拿到補助的那一年，我們自立自強，靠著一些相信我們作為的朋友接濟度過。那一年我們很窮，但挺快樂的。隔年，我們再度拿到扶植團隊，接著又是幾年的扶植，只是我對即興演出愈深入讓我愈成了它的信徒。

如是數年後，我終於想通了，與其讓自己疲於奔命地應付遊戲規則的要求，更重要的是創作與發表的自由意志。所以我開始放棄被扶植，只要能得到製作上的協助，不論是官方或是私人的贊助都可以，重點在於能做自

己真心想做的事就好。

我們不用像滾雪球般，為了讓表演得到更完整的行政協助，所以必須增加更多行政人力；為了維持行政人力的存活，所以要創造更多的表演產能。看似一環扣著一環，偏偏唯一沒被扣到的是藝術上的思考。因為藝術的思考跟這些表演產能，甚或表演產業都沒有直接的關係。

在我的舞團進入二十周年之際，我們竟然因緣際會地被劃入了育成團隊之列。也許他們認為我們還需要被保護，看樣子，我們努力得還不夠。說到底，要不要接受保護，也是舞團的選擇，況且我們已經二十歲了，「育成」這個字眼應該留給年輕人吧。

# 一個舞蹈教授的衷心告白

臺灣的舞蹈環境有一個很特別的現象，就是舞蹈正規教育和表演業界呈現一種息息相關的命脈連結。這在世界各國並不是一個必然的現象，在臺灣這片小小的土地上，卻開出了一朵奇異的花朵。

在世界各國難有如臺灣般，有如此密集蓬勃舞蹈教育，臺灣雖小，每個縣市都有所屬的舞蹈教育單位。我們不像一些在數個世紀前就擁有專業舞蹈教育的國家，非常確定地打開舞蹈專業訓練小小的大門，專為培養少數資質優異的學生而開。臺灣現象自成一格地，以一種移花接木的邏輯展開。

每個縣市都有它所屬的舞蹈資優班，分屬在小學、國中、高中，以一種金字塔的現象運作，小學量最多，國中次之，到了高中公私立加起來也還有十多所高中擁有舞蹈班。我們的舞蹈班跟別人不一樣，基本上還是必須以一般正課為主，加以特定堂數的舞蹈訓練，孩子們在專業學習上備受挑

戰，卻也不能對一般學科掉以輕心，因為天知道幾時自己會退下陣來，回歸主流的課業學習。到了高等教育最後階段，還有六所大學擁有舞蹈系，學生走到這裡，就可自稱為進入舞蹈專業教育的殿堂了。

這種現象開著大大的門，讓許多還不清楚什麼是舞蹈，或為什麼要跳舞的孩子可以嘗一嘗滋味，幾年後再重新思考自己是否還有意願要繼續下去。於是在這種制度下的孩子能走到大學，都已是過關斬將的高手了，舞齡不下十年。他們是沙場老將，但並不保證就是已經可以撐住檯面的舞者。

放眼望去，現在業界的一線舞者幾乎都是科班畢業生，好像如果沒有經過科班教育的洗禮，就進不了專業的殿堂一般。雖說真的到了專業領域，你是哪個學校畢業的已經不重要，重點也不只是你的專業技巧，表演性、進步的潛力，和工作的熱情，都要被整體評估。說實在的，這時學校教的東西可能就完全不夠用了，甚至學校教的東西還會變成再成長的絆腳石。

我常告訴一些資質好的學生，不要太相信學校教你的東西，教育制度有它

制度面的限制，往往會把內容教得制式化，甚至對已能掌握的東西深信不疑，而缺少開放挑戰與鼓勵好奇的變化。以前我們都以為精煉的結果是培養專業的不二法門，現在看來這種純粹是扼殺多元發展的障礙。

現在的舞者需要的條件多很多，尤其是如果要把自己放上國際舞臺，究竟有哪些條件是大家都應該有的，又有哪些條件是使自己與眾不同的？這些面向恐怕不是科班教育可以一手包辦得了的。

我自己身在科班教育的環境，深刻了解科班教育的優點與侷限。我不希望學子們以老師所言為圭臬，做得跟老師一樣好，或瞭解的跟老師一樣多，這不是學生該有的目的。我們要的是突破，以一種雜食性的學習風格，跟隨老師，也挑戰老師，確認外面世界的真相。

到頭來，學校的學習不是我們最終的目的，外面的世界才是真實的世界，而學子們花了十多年的養成教育之後，真的準備好了嗎？還是十多年之後才準備好出去面對真實世界的挨打。

無論對授業者或學習者可能都要看清現實，避免沉醉在學院化的小小安全領地而不自知。

# 托爾斯泰如是說

托爾斯泰在《藝術論》裡，把藝術由外往裡鑽、由內往外翻，仔細地搜索驗證，為藝術的存在做深刻地發言。在論述裡頭他為「真藝術」護法，同時也提出妨礙真藝術的存在的三件事。

第一件事：過多金錢的介入。當藝術開始為金主服務時，它的純粹性就不復存在了。藝術家的眼光不再以自己清明心性為創作準則，就連創作最直接的必要性，也都變得迂迴曲折。

第二件事：藝術評論。評論家以一己觀點，提出對藝術擁有生殺大權的評語，左右了大多數人對藝術行為的好惡取決，不但對藝術發展有重大的影響，同時也可能與藝術家的創作行為產生不單純的互動關係。

第三件事：藝術專門學校。在他的理論中，他嚴正地說明藝術是無法被教

的，它必須要自己長，教導只會破壞它純粹的原貌。

我看著托爾斯泰的理論，一邊拍手叫好，一邊冷汗直流。仔細地思索他提出的每一個論點，不得不佩服他的睿智與眼界；只不過反觀自己所處的境地，卻也不得不小心翼翼地記取訓誡步步為營。

他提出應避免過多金錢的介入，我想大多數在臺灣的創作者，尤其是舞蹈人，大概都不會遇到這種事。只聽說沒錢也要做，很少有闊綽的舞蹈人。盡管大家都辛苦，而且總有一種非做不可的氣魄，就算來自政府僧多粥少的補助，也都令眾家英雄趨之若鶩，因為不搶就沒了，換來的是永遠做不完且和藝術本身無關的行政作業。托爾斯泰沒生在這個時代，他不知道就算藝術家想要為自己的真藝術爭取一點空間，付出的代價也是會直接磨損鬥志的元兇。

至於藝術評論，一般來說，我們總會覺得這個環境缺少評論，看著好像是一種缺陷，但對托爾斯泰而言卻是好事。評論是間接的出發點，而且是外

在的，無法直搗創作的核心。這件事本來就困難，一方面我們也深感似乎必須有一些清晰的見解，幫助大多數的欣賞者更接近作品，更有甚者，儘管拿捏不易，但評論還是可能為藝術把關。

可是現今主流藝術圈已經不大談藝術行為了，他們談的是藝術市場。這不只是臺灣的事，臺灣也不過是受到世界藝術生態打噴嚏的感染，所以這時所謂的評論就有機會與市場的操作結盟，在有意無意之中引導市場走向。

臺灣的問題還不大，因為反正市場有限，厲害的是歐洲的主流圈子，他們可以在短時間內炒作出絢爛的花朵。這個問題也不在創作者，好作品就是好作品，問題還是在市場操作，這件事似乎也非得跟評論掛勾才行。所以好的評論者真是難為，在起心動念與用字遣詞間，都要三思斟酌。

講到藝術專門學校嘛，我大半輩子雙腳踩在門內，也認同托爾斯泰的說法，藝術是無法被教的，學校能教的只是技術。如何從技術轉換成藝術，或明明白白了解藝術背後所有支撐著的技術，實在都是渾然天成與盡力磨練的混合結果。這些東西學校可以教的實在太少了，就怕教學者或求學者

都把學校當作是可以看清全貌或解釋一切的地方，換來的只會是眼光短淺的半調子。沒學校不行，有學校卻不是全部，其餘的部分只要不被學校體制給搗壞，了解專業基本後走出去，繼續去質疑探究，用畢生的精力實踐，也許我們還可以給所謂的藝術專門學校一些認同吧！

# 追憶似水年華

八〇年代的臺灣是個精采年代，尤其後期接到九〇年代人稱「臺灣錢淹腳目」的時期。當時社會有一種蓬勃的氛圍，表演藝術界也不例外。一般來說，大家比較會提到臺灣劇場界的小劇場運動，因為人、事、時、地、物都非常搶眼，相對地，舞蹈圈也有小劇場運動，但被具體提到的似乎比較少。本人正巧生逢其時，得以恭逢盛會，在此且來憶當年一下。

我在八〇年代初期畢業離開學校時，舞蹈界具體活躍的專業舞團只有新古典舞團、游好彥舞團、雲門舞集等三個團，風格及創作發表的模式也都相當清晰。當時可以相對運用的場域也只有國父紀念館、南海路藝術館、中山堂等三個場館。初出茅廬的舞蹈界新鮮人可以發展的路並不多，大多數人都選擇投入兒童舞蹈教學領域。我左看右看，想為自己殺出一條路，前所未有地，所有可發展的路，就在當時奇蹟般地應運展開。

首先，在那個年代，發生了對舞蹈界的影響甚大的幾件事情。

一九八一年文建會成立，開始了對藝文領域正面的關注；一九八二年國立藝術學院成立，帶回了由林懷民先生領軍的一批留美舞蹈家如平珩、羅曼菲、陶馥蘭等。隨著這些從美國回來的思潮，臺灣第一個充滿實驗性的小劇場——皇冠小劇場，於一九八四年應運誕生；一九八七年解嚴，同時帶來了報禁的解除；同年國家兩廳院開幕，負起推動表演藝術界發展的重責大任。這些對表演藝術有著時代性重大影響的事件，恰巧都在前後那幾年發生，正所謂天時、地利、人和都到齊了！

在臺灣小劇場舞蹈的濫觴時期，一批想要在這片土地發展自己舞蹈的年輕人，有了一個小小的劇場空間，帶著大環境的允諾和好奇，在這裡開始了摸索與探險。那真是一個「good old day」，因為所有想嘗試的事好像都充滿了被鼓勵的支持，年輕的我們什麼都沒有，還輸得起，就這樣上路了。

一九八四年皇冠小劇場開始時，我參與了各式各樣的工作坊。這完全符合

了舞蹈人開門的第一件事——老老實實地從練身體開始。還記得在我即將畢業之際，學校來了一位美國的客座老師教授現代舞的「李蒙技巧」，在那之前，所有學校教的都是清一色「瑪莎葛蘭姆技巧」（註一），所以當這位美麗而和善的老師耐心地解說示範李蒙技巧動作時，我和同學們都面面相覷，不知道這種舞蹈要如何用力。暗地裡還笑說這種跳舞方法軟趴趴的怎麼著力。

沒錯，當時的舞蹈環境相對是非常封閉的，我們這些準舞蹈人所有的知識與能力，都在一個小小的範圍裡打轉。所以當我開始在皇冠小劇場參與各式各樣的工作坊時，認識了來自不同背景的老師，以及他們帶來的各種舞蹈資訊。

最早期的皇冠小劇場是一個大家一起追求新知，重新整理自己身體的場域。因為除了這裡，臺灣再也沒有其他的地方可以提供類似的養分了。那時我還不太瞭解正在萌芽的國立藝術學院，只知道平珩、羅曼菲、陶馥蘭都在那裡教課。儘管如此，國立藝術學院仍是以瑪莎葛蘭姆技巧作為他們

主要技巧訓練的主軸，而羅曼菲從美國帶回來的李蒙技巧，充其量也只是高年級的一點額外配套練習罷了。

一年半後我也尾隨前人的腳步出國求學，等到我回來時，皇冠小劇場已經準備好，為下一頁的臺灣舞蹈譜新曲了。

註一　現代舞技巧目前主要的各大流派崛起於二十世紀初期的美國本土，包括葛蘭姆技巧（Graham Technique）、李蒙技巧（Limon Technique）、韓福瑞技巧（Humphrey Technique）、何頓技巧（Horton Technique）、放鬆技巧（Release Technique）以及綜合各大流派精華，或依授課者個人心得設計而成的自由形式（Eclectic Style or Free Form）。

# 新生命的誕生

八○年代初期，那個電腦巨大又稀奇的時代，手機，從沒聽聞；打字，還是使用時會噠噠作響的傳統打字機。票券要自己印，還要全部鋪滿在地上一張張用手寫座位數字的年代，臺灣各處所見，除了鏡框式舞臺外，就是演講廳。當時，從未看過什麼小小的黑盒子劇場。觀眾和演出者的地理關係就像天界和人間一般，不是抬頭對看，平起平坐的地位。那是一種什麼樣的劇場空間理解呢？

現在常常在劇場出沒的年輕觀眾，大概很難體會當時的景況。資深的老鳥們，也早就已經忘了那時的新鮮感了吧！

皇冠小劇場就這樣不打擾任何外界環境地，悄悄在市中心大樓的地下室誕生，沒什麼偉大的宣言，或光鮮亮麗的出場儀式。主持人平珩當年是年輕的臺灣藝文界新鮮人，她和同期一起留美歸來的羅曼菲和陶馥蘭，有了發

夢的根據地。一個沒有前例的場域，以及沒有明確限制的空間，是多麼好玩又令人興奮的事。過去她們有的只是在紐約進出小劇場的經驗罷了，而今卻有了自己可以經營發展的空間。我記得當初平珩有著最開放的態度，雖然地下室的挑高不是很夠，但小劇場的精神不就是要在有限裡創造無限嗎？所以只要有人告訴她想做什麼，她幾乎沒有說過「不可以」。

當我一九八七年回臺灣時，平珩好像已經清楚這個階段的皇冠小劇場要做些什麼事。而我，當時一回來就滿腔熱血沒停過地想要繼續創作，我們兩頭想法一拍即合，她邀我每個月都可以在皇冠小劇場做很不正式地新作發表，隔幾個月還可以來個階段性呈現，讓觀眾追隨創作發展的腳步。

那時我們都對創作充滿好奇，這個好奇的程度大過作品要如何地被完整呈現，所以一個個非正式的呈現，就像創作者的實驗發表一樣，簡單、純粹，沒有燈光，沒有門票。現在回想起來，到底以前都有些什麼作品被呈現已經不太記得，但印象最深的是表演區與觀眾的距離。由於小，每一寸空間都要被斤斤計較；也由於近，所有的細節都無法躲藏。

小劇場本來就是鼓勵冒險的場域，不論在形式、觀念或議題上，都可以盡情挑戰。創作者、表演者與觀者一起審視創作的成果，我們開始了很多面對觀眾的討論。依稀記得一些精采的討論，雖然記不得確切的內容，只記得文青觀眾踴躍發言；當不同意對方的看法時，文青觀眾會展開激烈的辯論。身為創作者的我只是端坐在舞臺前緣，像在觀看乒乓球賽般，左右轉動我的視線。

劇場空間除了有自己本身的現實條件限制外，如大小、設備等，它就只是一個客觀的存在。在人進來前，靜靜暗暗地等待，每一次進場都是一個新生命的誕生，以自己的方式燈火輝煌一番，然後捲起鋪蓋退場，還給劇場再一次靜靜暗暗地等待。我曾經無比著迷這種過程，希望直接住在劇場裡，和空間一起經歷那如世代交替般的輪迴。

那個階段的皇冠小劇場就像一個工廠，做的是製造業。我們那時事情沒那麼多，在皇冠小劇場出沒頻繁，不是上課，就是排練，再不然就是呈現。

中正文化中心在一九八七年開幕運作，它的實驗劇場加入了小劇場行列，

讓小劇場的概念更加錚錚有詞。於是我們在皇冠工廠製造的成品就往外頭送，以我為例，我就把成品放到南海路藝術館、或是國家劇院實驗劇場。直到一九八九年，平珩看到這些不斷在皇冠小劇場匯聚的舞者，於是成立了「舞蹈空間」舞團，成為駐館團隊，走得更遠、更穩。

# 風起雲湧的時代

話說當年「皇冠小劇場」做的簡直是獨門生意。雖說還有國家戲劇院的「實驗劇場」，但它畢竟是公家單位，上有國家戲劇院的母體庇佑，下有申請不易的流程，使它嚴然被賦予一種殿堂感，不如民間小劇場的活潑流動。所以當小劇場戲劇和舞蹈開始蓬勃發展的年代，「皇冠小劇場」幾乎是大家首選的發聲之地。後來有一個親切的說法：「我們都是從皇冠小劇場開始的。」

早年常常在那裡發表演出的舞蹈創作者有如陶馥蘭、劉紹爐、蕭渥廷和我等等。後來一些陸續成軍的舞團也都選擇從「皇冠小劇場」開始，例如「三十舞蹈劇場」，及後來的「驫舞劇場」、「拉芳舞團」、「安娜琪舞蹈劇場」、「8213肢體舞蹈劇場」、「水影舞集」，還有獨立製作的編舞家如董怡芬、鄭伊雯等，在我記憶庫裡其實還有很多人，但已經想不

起來了。有些南部的創作者想要到臺北來一顯身手，也會選擇從平易近人的「皇冠小劇場」試水溫，例如王儷娟、陳德海等。

小劇場戲劇的名單也很壯觀。最早的有李永萍的「環墟劇場」、黎煥雄的「河左岸劇團」，再來如田啟元的「臨界點劇象錄劇團」、皇冠劇廣場嚴鴻亞的「祕獵者劇團」、李國修的「屏風表演班」，雖然這些劇團已不復存在，但他們創造的能量卻是臺灣小劇場史不可缺少的一頁。至今仍屹立不搖的團體有如「相聲瓦舍」，還有「莎士比亞的妹妹」，當年由魏瑛娟和王嘉明兩個人的作品輪番上陣。王榮裕的「金枝演社」在「皇冠小劇場」初試啼聲時，大家還在想這是什麼樣的名字啊！當符宏征還是「外表坊」而不是「動見體」時也是坐上常客。這些都算是比較早進出「皇冠小劇場」的人馬，後來有更多各方豪傑也相繼選擇在那裡出沒。

一九九一年「皇冠小劇場」開始組織自己的「迷你藝術節」，一九九四年更名為「皇冠藝術節」。在大環境還沒有開始橫掃藝術節的風球時，「皇冠藝術節」有著突破、推動與凝聚的數層功能。已經不記得是什麼原因了

（記憶這件事不提則已），一提才驚覺不記得的比記得的多太多了），那時「皇冠藝術節」似乎跟香港的團體過從甚密，什麼「進念二十面體」、「沙磚上」都是往來常客。也因為那時大家都還很新鮮，不知天高地厚，所有劇場禁忌一概不理，什麼點明火啦、放水啦，去跟平珩說，她都會想個幾秒鐘然後說：「可以吧。」

最經典的演出是一場由韓偉康執導，叫「重：重，力／史」的製作，以現在的角度來說就是一個跨領域的作品，內含音樂、裝置藝術、肢體行動、詩及語言的混合體。

首先導演把觀眾席全拆了，讓觀眾在整個劇場裡走來走去，自由選擇觀看，又從外面的公園揀來了一部廢棄的摩托車當做裝置道具。舞臺被一個巨大的塑膠布圍成一個帳棚區，裡面一頭放了一塊大冰磚，另一邊由於要有雪地的效果而鹽巴太貴改用肥皂粉取代。演出當下，觀眾如遊魂般四處閒晃。演出當天，那位只要一出現都會受到矚目的李銘盛（註一），突然覺得演出太悶，需要一點衝擊，拉了摩托車就往那冰塊直直撞去，瞬間冰水

橫流入侵那片白白的雪地，悲劇就這樣發生了！那個空間半年無法運作。

如此荒唐的事件現在絕對不會發生，但也真的懷念那個大家都充滿熱情又

沒太多經驗的純真年代。

八〇、九〇年代，套句老詞，那可真是個小劇場「風起雲湧」的階段。回

神看看現在，不禁疑惑地想：現在的創作應該可以更不保守吧？

註一　李銘盛，臺灣當代藝術家，以表演為媒介的創作者。一九八〇年代解嚴前後，他曾帶「大便」參加台北市立美術館的「達達研討會」，引起公權力干預。此後他陸續以一人身體的行動藝術，在台北街頭、全國各地實踐他的理念。

## 人生行旅

跳舞的人，多半用身體思考事情。我聽到音樂時，腦中就有了舞蹈的畫面；事情發生，或者和人互動時，也能夠立刻感受到身體當下的反應，要說是職業病也不為過。

每個人都只能做自己。

我不太確定別人如何與外界產生連結，但我的人生觀、世界觀，都是從跳舞開始的……

照片提供／古乾衡（古爸爸）

# 跳舞就是跳舞，不為別的

生命中每個低潮，應該都有它特殊的意義，一種期待從豁然開朗中發現新事物的意義。也許愈是重要的事，愈會有這種置之於死地而後生的機會。

我常拿的比喻是，當一對戀人決定分開後，才在暮然回首中發現最愛的還是彼此，這比喻夠俗，卻也不失真切。我二十歲的時候，也有一次刻骨銘心的經驗。別誤會！不是戀愛事件，是舞蹈經驗！

我自五歲開始學跳舞，以為跳舞是天經地義的事，從來不疑有它。又在成長過程中聽信太多美言，信以為真，認為自己有一天必然可以成為不得了的舞星。到了二十歲才看清事實，知道那些夢想都不過是天方夜譚，自己永遠也不可能變成什麼了不起的舞星。讓我面對現實的關鍵在於，我二十歲的時候第一次去了美國。

我跟著中華民國青年友好訪問團出國，在那個物質和資訊都貧乏的時代，要出國可不是這麼容易的事，於是我們這些想出國看看的年輕人就去考青訪團，希望藉由公費出去見見世面。這世面不見也罷，一見可就不得了，起革命了！在那個純真年代，傻不拉嘰的我們在美國天天接受震撼教育，有太多的「為什麼」被喚醒。

我的最後一根稻草在密西根大學的藍辛校區，我們受邀參觀舞蹈系，一進舞蹈教室我就傻了。我這輩子沒見過著麼美麗的舞蹈教室。寬大高挑，少說有我們在臺灣舞蹈教室的四倍大；明朗乾淨，都是白亮的顏色；鏡子是一整面牆排開，而且沒有一片是破的。回想我們的教室，窗子有的關不上，每當起風的季節來臨時，濃霧就會從外面飄進教室，然後老師消失不見，自己還是可以跳得像個仙人。不只如此，他們有一位音樂家伴隨著平臺鋼琴坐在教室的角落，他一會兒彈琴，一會兒打鼓，還會發聲唱歌。而我們上課的音樂來自一部手提音響，而且常壞，有時還要換好幾部才找到可用的。唉！那個物資與資訊都缺乏的年代啊！

更不可思議的是，那些長得飽滿豐腴的美國舞者舞跳得有夠爛，所有在臺灣老師說萬萬不可的錯誤，他們都犯了——大跳過場膝蓋沒伸直、脊椎過度後傾、下巴抬得老高等。最最令人難以置信的是，他們都跳得好快樂。

這裡面肯定哪裡搞錯了！他們有最完美的設備，舞者舞跳得都很爛，可是卻好快樂；而我們在臺灣所有的設備都差極了，我的同學舞都跳得比他們好太多，可是我們都很不快樂。那時在學校我們最快樂的事就是老師請假，不上課最令大家興奮了。

這裡面有很多事讓我想不通，懷抱著不解回到臺灣，看著系上老舊的設備，想不懂自己為什麼要跳舞，因為不跳舞好像才是令人快樂的事。於是我開始翹課，打混了將近一整年。

說實在的，翹課一點都不好玩，我是因為不知所措，所以才翹課。翹了課卻根本不知道要做什麼，常常自己躲著哭，心裡一片茫然。東想西想，決定改行做點別的，但是做什麼好呢？我還滿喜歡做衣服的，要不去學服裝設計好了，也許去日本學更好，因為日本的設計都好講究，又時尚；去做

空姐也不錯，我那麼喜歡旅行，可以到處飛，也是個不錯的職業。我到處打聽各種可能的管道，有模有樣的開始著手進行起來。

後來發生了一件事，一件沒什麼的大事，改變了我。

有一天，春暖花開，陽明山花季的杜鵑在每一個角落含笑綻放，斜斜的陽光映得花叢閃閃發亮分外迷人。那天心情被引動得愉悅起來，想想好久沒去上課了，今天姑且去看看同學，動動身體。翻箱倒櫃找出最昂貴平常捨不得穿的舞衣，長頭髮的髮髻梳得晶光，愉快地進入舞蹈教室，同學都笑鬧說：「罕行喔！」（臺語，難得來的意思），我自己也滿心得意。

開始上課後，從第一個動作組合的下半段就開始出問題了。首先是我的功力退步得厲害，肌肉根本沒力，柔軟度也是空前的僵硬。上課的第一個動作不過是蹲腿，先是半蹲，接著大蹲。我的腿一過半蹲就開始發抖，一路蹲下去愈抖愈厲害，每一個簡單的蹲腿都變成需要被克服的高級動作。

基於十多年的跳舞經驗，很清楚什麼才是正確動作，什麼是不正確的，

我一路在心裡對自己喊話：「慢慢來，不要急。」「喔！膝蓋向內了，打開！」「呼吸，別忘了呼吸。」「肩膀！不要聳起！放下！」「不要緊張，聽音樂，用音樂呼吸。」「放～鬆，妳僵住了！」「髖關節再向外打開一點。」「提氣！上身pull up。」「肚子！肚子凸出來了！吸氣！」吸氣！」「不急～呼～吸，放鬆可以比較不抖。」「喔！手僵住了，放鬆，聽音樂！」「用力推地板起來，小心！小心膝蓋！turn out！再打開，不急，不急……」

第一套動作就做得令人心驚膽顫，接著下來只要把腿提高一點超過四十五度，兩條腿就像新來的一樣，完全不聽使喚，抖得嚇人。我的心理喊話一路沒停，一邊鼓勵自己要謹遵老師以往的教誨，動作要正確，一邊為完全不聽使喚的身體提心吊膽。一堂天人交戰的舞蹈課，分分秒秒的抗戰，上完課我已經大汗淋漓，地上都是汗水，整個人將近虛脫。

但就在上完那堂課之後，我快樂得不得了，體會到能感受自己的身體，跟自己的身體對話，原來是跳舞最大的樂趣，而不是為了別的，以為會成為

舞蹈明星的大夢，原來只是兒時不清楚自己的假象。自小一路走來讓自己繼續堅持跳下去的原因，只是因為「我真的喜歡跳舞」啊！一種豁然開朗的愉悅，再度把我帶回到舞蹈教室裡頭。

跳舞很直接，也可以很簡單，因為它就是人與生俱來的本能。純粹的舞動肢體，就是令人快樂的事了。而跳舞的人更是幸運，把這件事當作一門學問來研究，不斷地去探究怎麼舞（how），為何而舞（why），舞些什麼（what）。隨著自己的年紀改變，身體也跟著改變，以前以為的狀況，不斷被自己推翻，多麼有趣啊！這是可以花一輩子學習的事，最後得到的，原來是對自己的掌握和了解，跟自己靠近一點。

離二十歲已經過了數十個年頭，我沒有再懷疑或後悔。以為自己長大會變成另一個怎麼樣的人，原來長大了不過還是當年那一個非跳不可的孩子。只是以前不知道非跳不可的原因，後來每個時期都在發現更多跳舞的原因。現在更知道，原來非即興不可跟非跳不可的原因，來自同一個根源。

# 把堅持放在不肯妥協的一角

在我還不懂人間事的時候，爸爸唸了一本書給我聽。書上講一個人聽到別人讚美說：「哇！你一點都沒變！這時你千萬不要太高興，因為那可能是說你一點進步都沒有，還在原地打轉。」我當時似懂非懂，覺得好像有點道理。雖然我現在還是非常喜歡人家說我一點都沒變！

變化是必然的，沒有一件事是真的不變，唯一的差別是多快會發生變化。比如說當你沾沾自喜人家說你沒變時，最好不要去看以前的相簿，因為已經改變的事實會攤在眼前，無所遁形。又比如，明明以前很要好的朋友，現在怎樣都想不起他的名字；過去百吃不厭的美食，現在一點胃口都沒有；當年曾經不計一切代價捍衛的主張，後來卻自打嘴巴地看不起它。

我大學的舞蹈老師有次在課堂裡說：「他現在說愛你，那是真的；以後他說不愛你，那也是真的。；他從來一點也沒騙你。」真不知她當時是有感而

發，還是機會教育？總之，她的話我多年後才真的瞭解其中意涵，也算是老師教化的發酵吧。

眾多藝術之中，表演藝術是最善變的，善變得如灰飛煙滅。有人喜歡雕刻岩石，或鑄鐵、鑄銅之類的藝術品，他們這些作品看似不朽。或者儘管現金好用，但為了保值，我們還是會買黃金、鑽石，以求價值不變。這些喜好與選擇都沒錯，追求永恆似乎也是人性深層的渴望之一，所以才會有古代中外無數的君王在太平盛世後，力求長生之術。

但說起變化，我還有些發現。原來變化並不是明確的非黑即白，問題在於我們的時間參考值有多大。有的事在一個短的時間內看不到變化，一旦時間延展開來，我們才知道變化的威力。例如減肥，多少人抱怨無論怎麼努力節食、運動，都改變不了頑固的身材。那是因為他努力的時間不夠，繼續下去，身體過了極力守護的新陳代謝之後，改變自然就會發生。一尊屹立在山頭看似可以永存的石雕作品也是，春去秋來、花開花謝，風吹日曬雨淋，來訪的足跡衰敗後，這尊石雕終究會變化的。

然而另一頭的改變，其實也處在殊途同歸的軸線上。平常我們說一個人善變，一個念頭總是堅持不了多久就會改變，他東變變、西變變，令人捉摸不定，可是一旦放長時間來看，他其實真的沒有改變，他那種沒有定性的變化，原來就是他恆常的穩定。

而我們持續經營著勢必灰飛煙滅的表演藝術，它的特質與宿命從來沒有改變過，歷史上前仆後繼往這個黑洞縱身一跳的舞者，也從沒缺過。我們看到了一個製作的裝臺，又看到了它的拆臺；我們嗅到了一個潮流竄起的氣味，又眼睜睜看它失寵褪去；一個主義在歷史上標下了重要的註記，另一個和它完全牴觸的主義依然升起。

這是一條兼容萬緒的洪河，它的精采就在它的不斷變化，而這數不清的變化，竟完全消融在快速流動的滔滔流水之中，所以放遠一看，它從來就沒有改變過。

潮起潮落、陰晴圓缺，原來都是同一回事的必然。所以我們努力地變化，

放縱地革命，然後再把堅持放在不肯妥協的一角。之後如果還有餘力往後退身再退身，我們將會看到在同一軸線上義無反顧的精采。



# 深刻，是過去式

最近腦子裡常常浮現「深刻」兩個字。「深刻」，是一雙特別的眼睛，它會在人身邊的事事物物找駐足點，飄啊飄的，每天四處遊蕩，你完全不感覺到它的身影，但就在某一個特別的時間裂縫裡，它悄然而至。往往在離開那個情境後，才知道，原來深刻降臨過。

小時候有小時候的深刻。在遙遠泛黃的記憶裡，有一些幾乎可以用慢動作進行的片段，它們以一種影像、氣味，甚至觸覺的狀態，存留在我們最遙遠的記憶庫裡，形成一種類似原鄉的好惡標準。很多時候它甚至跟我們長大後的認知相去甚遠，卻揮之不去。

常常聽當老師的說起以前那個難以管教的學生，經過時間的洗刷，已不見當年的氣憤與無法忍受，取而代之的是有如共度難關的情誼。做學生的聚在一起也最愛繪聲繪影地大談當年那個最兇、最不可思議、大家最害怕的

老師，以前曾經如何度日如年、戰戰兢兢，你來個政策我們來個對策的貓捉老鼠遊戲，也都成了逗大家開心的笑話。是我們健忘嗎？還是辛苦與痛楚都只是包覆在礦石外面的塵土，經過時間的沖刷，露出來的就剩深刻這顆原石了。

長大了談個深刻的戀愛，開始時都美感十足，此情只應天上有，最後卻是些愛不到、愛得辛苦的，得到深刻的獎杯。到底是什麼問題啊？好在大多數的人都能愈挫愈勇、再接再厲，為求更好的明天繼續努力。當然也不乏有人擁抱著深刻以終，旁人只能齊聲合唱「哈雷路亞」了。

深刻，因為把心與力氣用進去。

深刻，因為貨真價實地交手過。

深刻，因為無可取代。

深刻，因為全心付出。

深刻，因為感受到無私地給予。

深刻，因為幾乎做不到卻勉而為之。

深刻，因為至高的快樂與最深的痛苦。

深刻，因為滴水穿石地刻劃。

常覺得創作一個作品，就在製造一個可能深刻的機會。在工作過程時，好像對每個作品也都有全力以赴之感，遇到靈光乍現自己欣喜若狂，腦殘時撞牆都不足為惜。隨時都在為需要人、需要時間、需要錢而輾轉不安。音樂聽了又聽，對一些小細節顯現強迫症的傾向，對自己的態度在缺乏自信與信心十足間擺盪。過了一關又一關，自以為已經身經百戰，卻又重蹈覆轍。這過程好像在製造「深刻」，卻又不然，過了些時間聽到一首熟悉的音樂，卻記不得是用在哪支舞裡頭，哪個年頭做過哪個舞可以張冠李戴，哪支舞去過哪裡巡迴演出已想不清楚，健忘嗎？還是因為不夠深刻？

常常在被叫老師時，看著那張熟悉的面孔完全不記得他／她是在哪個年代教過的學生，更別說是記得名字了。經過，但不深刻。

深刻真是要條件的，我們無心插柳，暮然回首卻已成蔭。然而那些留下的

都已是歷史，在那些回首細數之際，以一種拔得頭籌的姿態昂然屹立。而在我們有限的資料庫容量下，包覆在礦石周圍的塵土雜質被沖刷殆盡，有時更加精簡濃縮地只留下被挑選保存的片段，供我們如珍寶般地收藏。

深刻，是個過去式……。

# 五歲那年的夢境

我記得非常清楚，大約五歲，我開始如在夢境中追逐一個不斷變化的形體一般，懵懂地想要找到抽象概念的對焦，一度掙扎於瞭解關於什麼是「我」這個字的真意。那時對於是「我」就不會是「你」，「我」和「他」人是完全不一樣的個體，也無法相通，有一種不可確信的懷疑。

我曾經一次又一次地希望能夠感受別人的感受，也疑問為什麼別人無法和我同在一個處境。小小年紀，一方面體會著自己小小的悲歡，看到別人不同的處境，又會不解為什麼我沒辦法跟他交換感覺。自己偷偷地想要衝過那個看不到又摸不著的隔閡，卻一次又一次落空，漸漸地終於臣服於「我」就是「我」，是「我」就不會是「你」的命定。「我」的抽象概念漸漸化入生活，也不再計較是因為先有概念才有這個字，還是先有這個字才衍生這個概念了。

後來家裡有了電視，透過小小的螢幕，我繼續經營著自己的幻想，對壞人的恐懼，對善良的傾心，以及對悲哀的同情。後來有一部西洋影集「神仙家庭」，片中家庭的女主人Gini是一位仙女（她的媽媽是巫婆，所以正確地說，Gini應該也是巫婆）。Gini只要揉一揉鼻子，神奇的事情就會發生，打壞的東西會還原，生氣的人會忘記讓他生氣的事情，來不及的事情自己會從容完成。「我」多希望自己也是Gini，週末來不及寫的功課自己寫完，想要的東西打開抽屜就會出現。在不斷地幻想之餘，終於慢慢也接受了「我」的有限。

長大後，懷疑沒了，幻想也過去了，知道只能認份地一步步走自己的路，做自己的事。時間就像倒出水盆的水，嘩啦啦地一去不回頭。

曾經，我讚嘆生命的美好，因為對自己能夠理解的現狀稍有掌握，對未來又充滿期待，而所有的教訓都還沒到來。那時的「我」，是介於現實與理想之間的暫存地帶，所有的勇氣與義無反顧，都像打上反光板照出來的畫面，有著閃亮亮的天真。

近二十年來，我則漸漸地迷上往「我」裡面去探究。讀解剖學的書，體會身體不同部位在動作時，互相牽引的細節；在舞動的間隙裡，掌控吸氣與吐氣的交替；在周遭的變化裡，體會自己映照的情緒。我不停地搜索著自己真正的感覺，沒有奇蹟、沒有幻想，也沒有恐懼。

從「我」的這個整體拆解起，體會到肌肉彼此牽引的狀態，骨骼排列與移動上的支撐，皮膚觸感傳導的訊息，以及五臟六腑可能的知覺。然後再進一步漸漸地明白自身體與心靈原來就在咫尺之遙，所以當身體由內而外地舞動時，隨時透露的，都是內在非語言能說得明白的祕密。模糊間又似乎相信這些祕密不是「我」自己的，而是一種幻化的集體經驗。說著說著又開始「玄」了起來，別人不會懂吧？因為「你」不是「我」。莊周說了：

「子非我，安知我之不知魚之樂也。」

這個「我」的追逐，要用一輩子的時間。每次以為自己終於瞭解了，不久又會碰到一頁新的經歷，重新改寫認知。一路兜呀兜地好像走了好遠的路，偶然魂縈夢回，卻發現當年想不懂「我」和「你」有什麼不同的困

第四幕

惑，如今正在被一種想要平等地對待世人的心境，緩緩地處理著。這種體會就如同在猛然間照鏡子時，彷彿看到一張和自己小時候生活照裡相同神情的臉般地訝異。原來自己其實並沒有走多遠！心理治療裡的人際溝通分析學派說，人在七歲前就已經決定自己人生的劇本。你信不信？

# 痛了，才發現身體的存在

感覺是什麼？

感官的感覺又是什麼？

我們每天感受著周遭的事物，除了對事情的了解之外，同時也在體會自己本身的狀態。跳舞的人大都很敏感，對事情敏感，更對自己的身體敏感。外面的世界形形色色、花花綠綠，讓我們不停歇地與之產生關聯。而自己身體更像一個小宇宙，複雜、神祕、又豐富，我們所知卻那麼少。每當我自以為瞭解到一些真切的現象，不久又會進一步發現不曾體驗過的現實。時間在過，狀況在變，今天的體會只屬於今天，明天又會有新的變化。

我坐在位於十七樓病房內的病床上，架著吃飯的桌子，擺上出門前最後一刻才想到要放入袋子的電腦。昨天我還是行動快速，充滿活力的正常人。

正常？只是因為無知，所以正常，感官不總在報告一些無法理解的現象。是因為敏感才有的現象？還是真的有狀況？有限的經驗與理解無法看清事實，於是每天都只能在感覺中跟自己對話。

看完醫生，我很快地就被放進這個準備好的醫療空間，我們還不知道真正的事實是什麼，但在房外一切與我有關的事正在慢慢地被準備著。這是一種奇妙的感覺。一面體會著已經熟悉的身體經驗，一面感受到對即將來臨的新經驗的無知。左手接著點滴的吊桿，用右手在電腦鍵盤上笨拙地敲著，希望趁醫院裡會讓我進入迷糊狀態的醫療措施湧進來之前，趕快寫下一些只屬於現在的經驗。

這房間是有山景風光的。窗子並沒有擦得很乾淨，因為天氣不好才有的山嵐和窗上灰花的印痕，呈現出不同立體空間的交疊。病房時鐘的秒針總是走得特別響。護士進來說一會兒就會推我下樓，我對下樓後的狀況完全無法預期，因為無法預期所以連該不該害怕都不知道。很奇妙的感覺！

迷糊中，護士進來了……。

向來，跳舞的人感受著肌肉和骨骼的作用，期望在不斷磨練下，能夠更準確地掌控身體。接觸即興更講究皮膚的官感，希望藉由觸感傳導舞蹈的處境，以即興的方式，對應每個動作的現在和未來。

而我卻是在醫院裡，第一次從這麼深的體內感受到自己的存在，當液體流進整個血管系統，當儀器的運作主宰了感覺，每個體會都是真真實實的，一陣熱潮、電光石火般的光影、能量，瞬間的流逝等，怪異的經驗都在自己完全無法抵抗的情勢下清醒地被經歷著。

肉體真的很脆弱。平常過日子的衝鋒陷陣，好似無所畏懼的勇氣，卻可以在瞬間化為泡影。得個感冒、發個燒、路上一個不小心的轉彎跌倒，英雄氣慨立刻化為泡影。諷刺的是，往往當我們的身體出了狀況時才體會到肉體的存在。牙痛時才感受到牙齦，扭了腳踝才感受到自己的重心，生病了才知道原來精力能量是這麼一回事。當還來得及時，身體的微微不舒服，

能讓我們對自己的身體更有感覺，似乎也不是那麼壞的一件事。

當我回到原來的病房，窗上灰霧的汙跡更明顯了，因為現在外面襯著的是陽光和青山。世上每件事應該都有來由的，不論已知或未知。而我們所知之事總是那麼有限，除了繼續發現、繼續體驗之外，還能怎麼樣呢？轉過頭看窗的邊緣，居然有一道彩虹斜斜地掛在邊上。天氣真的要轉晴了吧！

# 我的空間啟示錄

當我們延展雙手，想把空間擁入懷裡，那是個什麼樣的情境？空間在哪裡？心境在哪裡？我又在哪裡？

我有三位舞蹈界的前輩朋友，給了我對環境空間不同的視野，讓我這個在臺北市長大的人，可以做空間大夢。在夢想中，土地與天空、自然與生活，都是緊緊相扣的，所以當地與天、內與外都可以自在的悠遊進出時，也許我們可以讓自己所做的事和所過的日子更接近一點。

最早給我驚奇的前輩，是臺灣踢踏舞界的老先覺許仁上老師。我在八〇年代末認識許老師，他在花蓮秀林鄉的原住民部落裡有一塊地，地上有一棟獨門獨院的豪宅。當時只要在秀林下火車，隨便招一部計程車，跟司機說要去許老師家，他們會直接帶你到那有著紅瓦屋頂的宅院。當時整個部落沒有其他漢人，許老師去教課，結識部落，愛上秀林，買了土地蓋房舍。

部落裡的人自然地接納他，許老師成了部落裡被敬重的一位長輩。數十年來，許老師每個星期走訪其它城市教舞，在教室裡，他的爵士舞步化成火熱的動力影響著一代代的舞蹈人；回到家，他是花蓮海邊撿石頭的老人，院子裡有做不完的拈花惹草工作，四季浪潮的變化，年復一年地陪伴著他，獨來獨往。

年輕的我們吆喝著來，喧嘩著去。那片偏鄉的小園地有一種世外桃源的吸引力。純真年代，門是不必上鎖的，許老師不在，我們打通電話，自己開門進去。有一次門意外被鎖上了，我在放鑰匙的「那個地方」遍尋不著鑰匙的蹤跡，於是把國外來的朋友留在門口，獨自去派出所找警察，說我進不去許老師的家。警察驚訝地說：「鑰匙不是都在『那個地方』嗎？」我說我已經找遍了「那個地方」了，沒找著。警察說下班後會去幫我找，待我回到小屋，朋友們都已經跳窗進去，因為窗戶根本沒關。

在花蓮秀林，我們花很多的時間駐足在太平洋的岩岸邊，在文山溫泉一呆就是一整個下午。我第一次感覺到什麼叫做生活的空間。

另一個讓我有所體會的，是在美國的佛蒙特州。

一九九二年，我和接觸即興的祖師爺史提夫‧派克斯頓在臺北做雙人舞展。有一天的下班時間，我們在南京東路招計程車，四周被摩托車、汽車和公車團團圍繞著，突然大師掐住我的臂膀說「Ming-Shen get me out of here.」我一回頭，眼見他面色發白，眼神渙散，就要站不住的樣子，趕緊跳到馬路中央搶攔到一部計程車，把他塞進去。上車後，他才慢慢回神，告訴我：「When you go to where I live you will understand.」

隔年，我去到天涯海角的美國佛蒙特州找他，大火車換小火車後，他還得另外開兩個鐘頭的車來接我。在那邊我第一次看到了銀河和北極光。那是真真實實的一座山，山裡有小溪瀑布以及熊和野狼。

十二位藝術家共同擁有這座山，他們定期聚會決定公共事宜。例如哪一個人決定在山的哪一個角落蓋間新房子，或者有些什麼耕作的相關議題需要彼此了解。一、二十年下來，那座山依然是荒山遍野，拜訪鄰居要記得帶

指南針，否則迷路了要在森林裡過夜，還要擔憂野獸的出沒，這些可不是浪漫的經驗。

在乾淨的空氣中，我的眼睛可以長驅直入地平線，看到遠方天際形狀飄渺的詭異綠光。白天可以隨意在園子裡挑選入菜的作物，晚上在伸手不見五指的穀倉裡，任由嗜血的跳蚤恣意肆虐，空閒時間，有一個偌大的舞蹈教室供你隨時使用。我從來沒有在冬天去拜訪過，據說半年的冰封期，每個守在家的人只能在壁爐邊烤火、喝咖啡、和玩填字遊戲。我在這座山，體會到另一種無涯。

第三個讓我震撼的，是澳洲的一片森林。

澳洲現代舞之母伊莉莎白‧陶曼女士，將近八十歲，仍熱中編舞與表演。和她聊天時，她總會熱情地分享最近的新構想，過去是如此，現在也還是如此。十多年前與她初結識時，對她的認識有限，只感受到她的謙虛與風範，多年後才漸漸地體會到她寬大的心胸。那也許跟她來自何處有關，近

年來終於有些機會去她的隱身之地，進一步地參與她的生活。

陶曼老師的潛身之處，位在離澳洲首都坎培拉約四十分鐘路程的郊區。基本上那是大半座山，她的房子只是位在最靠路邊的一片較平緩的土地上，後面支持它的則是一片森林。

說是房子，準確說應該是「藝術中心」──梅拉姆創作中心（Miramu Creative Center）。中心的房子都是用土磚砌成的，每一塊磚都有六十公分長，四十公分寬，用紅土捏成。當年蓋這片房子的主人，前後花了十五年才真正完工，有主屋、有宿舍，後來陶曼老師再加蓋了中心必備的舞蹈教室，成了一個可以提供課程與住宿的藝術中心。

這座藝術中心觸動我的，是位在中心正前方一大片看不到水的偌大河床。喬治湖，世界六大最老的湖泊之一，湖長三十五公里，到對岸的寬度正好可以花一個白天走一趟，整個湖幾乎是一個臺北市的大小。這麼一個巨大的湖就在家門口，因為乾旱，河床已乾枯多年，只要出門就可以直直地往

湖中心走去，隨處可見袋鼠和獸骨。走進湖裡容易，走出來就得要看你去時有沒有留下清楚的標記，否則望著整片茫茫的矮樹叢，找不到回家的路是常事。在那兒，白天的雲擁有最大的天空，晚上沒有光害的月光，可以把湖裡的人影筆直地拉成一根黑白分明的長線。在那兒，時間是不存在的，空間是不需要被談論的。一切就只是簡單地存在著，就像喬治湖千萬年的存在一樣。

這些前輩啟發了我對空間的另一番期待，不論真實生活在怎樣的一個都會，心裡總還有一片土地，在地球的某一個角落靜靜的等待著。終於有一天，我也擁有了一小塊地，在臺東偏遠公路的角落。土地不大，但坐擁太平洋。小屋立起，大小可以匹配臺灣身為島嶼的比例。十五月圓之夜，打開大門，關掉屋內的燈，月光會從海上一路走來，入屋作客。

小小土地上的野草，幾年來輪番上演著土地爭霸戰的戲碼。起初，土質很貧瘠，看不清有什麼植物，於是我買了草種，隨意播灑，相信所有成果都是由播種開始的。曾幾何時，滿地遍長了不受歡迎的鬼針草，每每見到都

有一種除之而後快的衝動。但殺戮永遠不及春風吹又生的力量，還在搖頭嘆息的當下，貼著地表早已密長了更令人頭痛的含羞草。含羞草長著一付欺騙世人的嘴臉，在它故做含羞狀之下，尖刺的埋伏讓人不能對它下手，暗地裡深藏的根，不禁令人懷疑在地表下它其實早已占領了整個地球。正當除之不盡，挖之不絕，打算束手投降之際，發現牽牛花已經對被視為次要敵人的鬼針草痛下毒手，勒著鬼針草的腰，讓它們求生不得。奮戰之餘也要休養生息，索性暫不理會戰情。時日稍過，驚見當年播灑的草種已成為地上的主人。原來自然自有它生滅的道理，愚痴如我啊！

當年買地之後，隨口跟父親交代買地一事。他沒有問我地多大？在哪兒？多少錢？只是愉快地說：「買地很好啊！土地代表希望，這年頭的人最需要的就是希望了。」有了土地的多年後終於明瞭，前人的足跡是如何深深地影響著我。

# 我的鎖骨會演戲

朋友不見得都看過，但大多聽說，我拍了一部電影。一個舞臺上的舞蹈表演者能有機會做鏡頭前演出的也不多，我運氣好能夠這麼經歷一遭。

導演王小棣是個老朋友，在一個偶然的機緣裡，他看上了我的鎖骨，起碼他是這麼對媒體說的。至於我的鎖骨是如何為我爭取到這個角色的，他說是因為我的鎖骨有一種充滿勞動力與生命感的長相，換句話說，我的鎖骨透露了我有潛力飾演一個苦命女人的訊息。這個面試的甄選過程一點也不含糊，只是我自己渾然不知，因此也可能表現得非常自然，導演對我可以表演得很苦命一定是相當肯定，否則怎麼會自始就不做他人想。

走動中外舞臺三十年，第一次做銀幕前的演出，我是道道地地的新人，懷著戰戰兢兢的心情，從頭體驗起如何面對鏡頭，如何入戲。

舞臺的演出，所有的準備都在排練場，日以繼夜的工作，一而再，再而三地重複一樣的動作，斤斤計較一個五度角的傾斜，或是一個重音的準確，只為了能在舞臺幕起時，能有最完整掌握表演的能力，準確地傳遞編舞者想要傳達給觀眾的訊息。

但是電影拍攝卻完全相反，拍攝每一個鏡頭往往只有幾秒鐘的時間，一場兩個人的對話，得先把一串話切成好多段，再依導演期待的視角，來回的拍攝兩個人各自所說的話，及聽到對方的話而有的反應。來來回回地把一場對話切得碎碎的拍。每一個不盡理想的角度，不夠準確的言語表達，不過就是再來個NG罷了。導演的腦子裡自有一個完整對話的鏡頭想像，演員就要在每個演出的當下，掌握表演的情境，確定同一場戲前後情感串連有合理清楚的脈絡。當一場戲拍不完時，明天或過幾天再回頭連戲。你最好期待在吃過幾頓飯，處理了幾封e-mail的不同事件，睡過一大覺後，仍然能如劇情的鋪陳一般，把同一場戲演得清楚有緻。

面對一個近在咫尺的鏡頭，和面對十幾二十公尺外的觀眾，完全是兩碼子

事，雖然我們都統稱這兩種行為叫表演。有一場情緒激昂的戲，導演希望我一邊哭一邊有較大的肢體動作，而且情緒是漸漸堆砌起來的。所以說這場戲有一個情緒時間的拋物線，外加時間進展的空間位移，所有的變化都被鎖在一個特定有限的鏡框裡。導演一邊在我耳邊充滿情緒地解釋這場戲的感覺，我一邊想像地投入感情。為了醞釀，我把臺詞說緩了，情緒堆疊的拋物線，我自有較真實的時間感，這是時間性的問題；在特定的時間感裡，動作漸進的大小會不會出鏡，頭部轉換的角度如何才較有說服力，這是空間性的問題。沒做好，大家陪著我ＮＧ。

我再度體會到如肢體表演一樣，時間與空間在表達與傳遞上的力量，所有的表現都是時空交集的結果。我與大家分享我的發現，聽我說的人都瞪著眼努力瞭解我到底在說什麼，因為這些電影人從來不需要如此看待演戲。

演戲是劇本、臺詞、情緒、情境、表演的總合。因為我是一個舞者，又是需要解釋身體運用方法給學生瞭解的老師，我的體悟好像太肢體又太學術了些。可是有學到新的表演學問是不容置疑的事。

戲演完了，一切都成為歷史，只有我的體會還在我的表演體系裡發酵。哪天有人看上我因跳舞而變形的腳趾頭，或是年歲漸長的體態，而找我去演戲的話，我一定要再去琢磨琢磨，蒐集一下我的體悟。

# 當下正在快速流逝

當下，在一個時空瞬間的存在。而當下本身無論有沒有被察覺，都是曾經確實存有的時刻。注意，這兒我們說「曾經」，因為就在我們想到或提到這個時刻時，它已經以「過去」的姿態，悄然成為記憶。

這就像是「騎馬」這回事，它必須是馬和騎乘者同時合作的一件事，當騎馬的人走開了，或馬兒獨處時，「騎馬」不過是件可以被理解的經驗談而已。說它弔詭也不，當下是無法被思考或記錄的，當下只能以當下之姿悄然存在，如每一口吸吐之間的氣息。

在這裡我想談的主要是關於「無論有沒有被察覺」這回事。是的，無論有沒有被察覺，當下都是曾經確實存有的時刻，而這個時刻不是哪一個特別的時刻，卻是所有讓我們無所遁逃的每一個時刻。

說來嚇人，如果每一個點滴的時刻都是當下，而大多時候我們根本不覺察它的存在，那我們到底真的「在」哪裡？「在」，在哪裡？身體、環境、事件、還有意識在！

意識，念頭，覺察，一種有與無並不見得可以改變狀況或被發現的行為，卻實實在在地影響了事情的品質。換句話說，當下無論如何都會如浪濤般流逝而去，當覺察的意識相隨時，就如衝浪的人必須站在浪頭上逐浪而去一般。時時刻刻築起的浪頭變化萬千，想要乘浪而去，必須不斷地感受與因應浪頭的變化。所以說身體在時空中的停留，只是部分當下的呈現，另一部分讓當下得以圓滿的因素是意識的相隨。意識的來去，猶如穿越另一個次元的任意門，難以捉摸，大多時候我們一頭栽入身處的境地，又食之無味地隨波逐流，驚醒時可能已是百年身了。

舉個例子，一位舞者可以因為不斷重複練習固定的舞步，而變得對重現這段舞蹈非常得心應手，於是他可以有能力完全不經意地重複呈現，如一部精巧的機器。但當他開始對當下正在執行的動作有感時，每一個動作在被

重現時，都是一個全新的時刻，充滿了那個唯一時刻才有的各種體會，於是，許多因應當時處境的細微調整會被調和進去，使得那個動作不再只是量上的重現，而有了質上的風味。我們會說這是個充滿思考的身體，或是具有身體實踐能力的思考。

談這些舉例和辯證都扯遠了，我想要說的不過是對於那些「不知為何就成為過去，且大量無法記憶的時刻」的悼念。無意識地活著是一種奢侈的浪費，因為當下無法被暫停地流逝，也因為無法來得及覺察的無知，回頭已是百年身是必然的後果。於是我快速地以身體、意念，與當下齊步奔跑，希望能因此乘著浪頭，把每個剎那放慢格數細細咀嚼。這種經驗無所不在，隨時都會靈光乍現般突襲而來，在花好月圓下不禁令人唏噓。

或許我們真的能做的並不是停留住當下，或是讓當下因為我們的注視而加倍膨脹，這些癡心妄想不過是奢求。在量無法被更改的事實之下，或許我們可以因為對當下投以意念的關注，而使得每個當下的時刻能有更豐富的質地層次，進而彌補當下正在快速的流逝的缺憾。

# 不只魚與熊掌的問題

「美女」是什麼？不就是美麗的女子嗎！

但我說的美女卻和你說的美女不一樣，我說的是那個纖細清秀，皮膚白皙透明，笑起來有點靦腆的那一個，你說的卻是那個體態健美，古銅色皮膚，笑起來開懷爽朗的那一個。其實我們也不是完全不同意彼此，只是首選不同，姑且就擴大我們認同的範疇吧！

於是五官立體的、眉眼細緻的、氣質出眾的、笑容甜美的、身材有緻的、瞇瞇眼、大眼的、櫻桃小嘴的、厚唇性感的、肉感的、骨感的、高大的、嬌小的、說不清楚的，都是美女！難怪看門的大叔看到女子進出就叫「美女」，八成錯不了。語言如出一轍，充滿了似是而非、模稜兩可的溝通法則。我們說「瞭解你的想法」，倒不如說「大致能揣摩你的想法」。形容詞的美妙與灰色就在這裡。

「灰濛多雲的」天映照著「滔滔的」河水，凸顯了岸旁「大」樹「遺世獨立般的」身影；那一身「花色的」衣裳穿在她身上真是「好看」；「清」早市場的叫賣聲穿牆而來，化成我「睡夢中的」「鄉愁」。或是更直接口語，那塊蛋糕太「甜」了；我媽的嗓門「大的不得了」；他從小就是一個「奇怪難搞的」孩子。說實在的，你「真的」知道他在說什麼嗎？更別提在這種種對不到焦的溝通裡，我們加上了無數的「也許」、「可能」、「大概」⋯⋯這些不經意飄過的虛字，不是儼然雪上加霜嗎？我們都以為我們互相溝通了，而且還為此心喜或感動不已，實際上不過是透過不真切的語言文字在進行一廂情願的想像罷了。有趣的是我們居然能時時刻刻在這種一廂情願的想像中和平共處，或者該說其實沒有這種一廂情願的想像，我們是活不下去的。

質與量就像像魚與熊掌，是兩個完全不同世界的東西。為了溝通，我們只好以語言作為橋樑，搭建一座看似清楚，其實是充滿誤解的橋樑。量的事情好說，一針一線歷歷在目。質的事情就麻煩了，你最好不要嘗試說得太清

楚，因為愈說就會愈把自己陷入一個萬劫不復的境地。也有很多人嘗試要以量來解釋質的問題，努力地為質地劃一道界線，越過了這個界線屬於某個質地，沒過這個界線又屬於某個質地。尤其當電腦當道，人工智慧的追兵又來，愈來愈複雜的分析不斷地在被重新定義，人在運用不精確的語言溝通時的混亂與馬虎，似乎也更顯得詩意了。

有一種行為被稱為「肢體語彙」，它更是複雜，以語言來說，它既不是集精確之大成，但以實際的理解來說，它又往往直接命中要害，直呼不可言喻！因為肢體語彙是專門用來彌補語言之不足的，於是在「聽」到語言時，我們同時也「看」到了肢體語彙正悄悄透露出來的訊息，加上那些細節的參佐我們就更「瞭」了！

舞蹈的本質就是完全運用這種被稱為「肢體語彙」的素材，當然它能表達的內容自然是和語言所能表達的相去甚遠。以我們平常的解釋來說，「肢體語彙」最大的力量是在表達情感中屬於灰色的區塊。

灰色無所不在，所有的形容詞都是灰色的，就連我們所謂的「大紅色」都是灰色的。但灰色到底灰到多灰？白中帶黑或黑中帶白，差之千里也！然而我們不斷把自己的情感與想像寄託在灰色的國度裡卻不以為意，這不就是我們所共同認同的生存之道嗎？

# 聽三奶奶說故事

我的朋友文慧最近跟我說了一個故事。我聽得動容，想要分享。

文慧的爸爸家原來是擁有許多土地的地主，自她出生以來，從沒聽她爸爸說過任何有關他自己過去的事，文慧對自己父親的過去一無所知。兩年前她的爸爸因病過世，離世前，文慧在病榻旁照料，問了父親一些問題，卻不曾得到回答。父親走後，文慧開始打聽家族是否有任何老人家還健在，她輾轉打聽到了爸爸還有位姑姑，八十多歲獨居在雲南的一個偏鄉裡。文慧收拾行李，去找這位素未謀面的老人，她叫老人「三奶奶」。

三奶奶是瘦小的女人，全身有風乾福橘橘皮似的皮膚，及一顆僅剩的牙齒。都市來的晚輩問起共產黨在土地改革時期家中發生的事，老人一五一十述說那些不堪回首的慘事。在亂世裡人道患失，讓人們每天過著恐懼生活，隨時都會大難臨頭。說完別人的事，三奶奶開始講自己的故事——

三奶奶出生自富有的地主家庭，十二歲時嫁給同是身為富家子弟的先生，當時是坐花轎名門正娶來的小小新娘。老太太仔細地描繪當時的情景，什麼樣的穿著及行頭，周遭的人事物又如何，就連當晚入洞房當時的細節也都在她的述說中一一浮現。三奶奶十四歲時生了小孩，三天後孩子就死了，幸而後來又育有一子。幾年後，先生就有了外遇，三奶奶完全不想原諒先生，但以當時的情況，三奶奶暫時只能忍受著過日子，直到一九四九年婚姻法確立後，三奶奶才能以一紙離婚證書把她先生給休了。

三奶奶和文慧每天形影相隨，話說個不停，可能從來沒有人對她的過去及感受這麼好奇，三奶奶在肚子裡藏了一輩子的話，在幾天內傾洩而出。她們在廚房說話、在門廊說話、在房間說話，在鋪了滿地等待曬乾的菜葉邊說話，不停地說。

有一天，她們倆肩並肩地坐在門口說話，說著說著，文慧的身體不知不覺開始輕輕地左右搖擺，三奶奶也自然而然地跟著搖擺，搖著搖著，愈搖愈大，方向開始起了變化，接著手就跟著舞了起來，再來整個上身全部舞動

了。兩個人就這樣坐著跳了一支類似接觸即興的雙人舞，這當中充滿傾聽與跟隨。

一切發生得這麼自然，沒有人瞭解這是怎麼回事。三奶奶喜歡極了，接著每天都問文慧什麼時候可以開始「玩」？三奶奶可能從來不知道自己這麼會跳舞，她的表現完全自然合度，是一個現代年輕人得要花上點功夫才能學會的舞蹈方式。她們在哪兒都能「玩」，站著能「玩」，坐在大鍋裡也「玩」，躺在菜葉上也能「玩」，這一老一少成了莫逆之交。

這到底是個什麼樣的女人，能從一個小女孩轉眼變成一個小新娘，再又變成小媽媽。是什麼樣的個性可以在早早的時代，就毅然決然離異那不忠的先生，又度過飽受欺凌的艱苦歲月，漸漸熬成一個偏遠村子的獨居老人。在過了一生平實的日子後，能與一位從天而降的舞蹈家不由分說地自在舞動。我無法想像如果是生在現代，三奶奶會是什麼樣的一個女人？

十天之後文慧離開，老人家以為再也無法相見了。沒想到不久之後文慧又

回到村落，這次還帶著更多的設備和助手。她拍下一幕幕簡單有力的鏡頭，完成了一部紀錄片，叫「聽三奶奶說故事」。

# 泡澡趣

我愛洗溫泉是很有歷史的。

數十年前，當我還在念大學的時候，就已經懂得利用課餘時間去享受泡溫泉的樂趣。那個時候最便宜的溫泉只要五塊錢，當然還有一些完全免費的野溪溫泉。後來當我有了自己的車子，我就在後車廂放了個小籃子，裡面裝了所有要泡湯的道具，清洗用的、按摩用的、滋潤用的、梳子、夾子、毛巾等等，可以讓泡湯更加完美的所有行頭。我的樂趣帶著我走遍大小城鎮尋找溫泉的足跡，從此，泡溫泉和美好的生活劃上等號！

我泡溫泉可有學問了！什麼季節、什麼地方、去哪裡比較適合，都有講究。在我的腦子裡有一張溫泉地圖，記載了溫泉的水質、溫度、環境、設備、風景、氛圍等各項優缺點。所以只要輸入人、事、時、地，就可以找到在那個時候最適合的座標。朋友戲稱我是「溫泉皇后」。

不知道有沒有人聽說過跳舞的人很喜歡泡溫泉，我也不知道其他領域的人是不是跟我們一樣喜歡泡澡？有可能是因為我們都是用身體工作，也對身體特別照顧的原因。早年跳舞的朋友更常會聚在一起泡溫泉，在溫泉池裡總有說不完的話。那個年頭我們總是很好笑地裸裎相見，話題卻繞著工作打轉。常常有人會突然清醒過來，提醒大家別再談工作的事了，幾分鐘過後話鋒一轉，又滑回去聊工作的話題了。

有一次我和朋友在看完演出之後聚在門口聊天，聊啊聊的，聊到了洗溫泉的事情。這時正好有一位記者朋友在旁邊聽到我們的對話，他興奮地湊過來說：「我可不可以去採訪妳有關溫泉的事情？」我當然說好。於是我們就安排了一個特別的採訪，他還為這篇文章下了個單刀直入的標題，叫做「古名伸愛洗澡」。將我所有泡溫泉的祕辛一一公布，把我塑造成專家了。然而看到文章的人也都信以為真，接著我居然偶而會在工作時間裡接到讀者來電，出乎意料的大部分人都問我有關我曾經強力推薦的溫泉要怎麼去？

我嘗試說明路徑，但總是有點難以形容，於是我畫了一張地圖用傳真傳送過去。之後又來了好幾通電話，我乾脆把那張地圖留在傳真機旁，有人問起我就直接傳過去。後來當我再去那家溫泉時，發現那家數十年不變的老溫泉居然更新了裝潢，門面上了新的油漆，鞋櫃也釘了一個新的。我還自以為得意地去跟老闆說：「你知道報紙上登有關你們的訊息，是我給記者的。」老闆聽聞仍面不改色，哼了一聲，伸手說：「五十元。」

我有一位美國的老師，他因為太喜歡泡澡了，於是寫了一個傅爾柏萊的獎助金，主題是採集全世界各地方的泡澡文化，又說因為他是舞者，所以對於身體的體驗有極大的興趣。據說他的計畫書引起了所有評審的笑聲，然後全數通過。於是他利用休假期間走遍世界各地享受他的泡澡文化之旅，臺灣的溫泉、日本的風呂、土耳其浴、泰國浴和芬蘭浴，還有一些說不上來的什麼泥巴浴、鹽巴浴之類的，總而言之，洗澡帶他走遍了世界各地。這個計畫引發我極大的羨慕，據說當年他決定要寫的書，十多年來都還沒寫出來呢。

今天我會寫這篇文章也因為我現在溫泉泡得少了，有可能因為工作之餘的閒暇縫隙變少了，心思變複雜了，我默默地期許著處處充滿溫泉的美好日子早日回來。

國家圖書館出版品預行編目（CIP）資料

完美，稍縱即逝：舞蹈家古名伸的追尋筆記／古名伸著.
-- 初版 . -- 新北市：小貓流文化出版：遠足文化發行，
2018.08

ISBN 978-986-93336-9-6（平裝）

976.9333                                    107011078

# 美，稍縱即逝：舞蹈家古名伸的追尋筆記

| | |
|---|---|
| 作　　　者 | 古名伸 |

| | |
|---|---|
| 總 編 輯 | 瞿欣怡 |
| 責 任 編 輯 | 林潔欣 |
| 封 面 設 計 | 朱疋 |
| 印　　　務 | 黃禮賢 |

| | |
|---|---|
| 社　　　長 | 郭重興 |
| 發 行 人 兼出版總監 | 曾大福 |

| | |
|---|---|
| 出 版 者 | 小貓流文化 |
| 發　　　行 | 遠足文化事業股份有限公司 |
| 地　　　址 | 231 新北市新店區民權路 108-4 號 8 樓 |
| 電　　　話 | 02-22181417 |
| 傳　　　真 | 02-22188057 |
| 郵 政 劃 撥 | 帳號：19504465　　戶名：遠足文化事業有限公司 |

| | |
|---|---|
| 法 律 顧 問 | 華洋法律事務所 / 蘇文生律師 |
| 印　　　刷 | 中原造像股份有限公司 |
| 排　　　版 | 游淑萍 |

| | |
|---|---|
| 共和國網站 | www.bookrep.com.tw |
| 小貓流網站 | www.meoway.com.tw |

| | |
|---|---|
| 定　　　價 | 350 元 |
| 初　　　版 | 2018/07/25 |
| 初 版 三 刷 | 2019/12/26 |

特別聲明：有關本書中的言論內容，不代表本公司 / 出版集團之立場與意見，文責由作者自行承擔

小貓流